高等学校艺术设计专业课程改革教材

平面构成

陈瑜 马蜻 主编

清华大学出版社

北京交通大学出版社

·北京·

内 容 简 介

本书图文并茂，将理论性与实用性有效结合，系统阐述了平面构成的原理，并配置了丰富的图例进行分析，突出和强调了基础性和实用性。

本书适合高校艺术设计专业本、专科学生的基础阶段学习，也可供广大业余爱好者和相关设计工作者在实践中参考。

图书在版编目（CIP）数据

平面构成 / 陈瑜，马靖主编 . —北京：北京交通大学出版社：清华大学出版社，2022.4
高等学校艺术设计专业课程改革教材
ISBN 978-7-5121-4688-4

Ⅰ . ①平… Ⅱ . ①陈 … ②马… Ⅲ . ①平面构成（艺术）—高等学校—教材 Ⅳ . ① J511

中国版本图书馆 CIP 数据核字（2022）第 044386 号

平面构成
PINGMIAN GOUCHENG

责任编辑：黎丹

出版发行：清 华 大 学 出 版 社　　　邮编：100084　　电话：010-62776969
　　　　　北 京 交 通 大 学 出 版 社　　　邮编：100044　　电话：010-51686414

印 刷 者：艺堂印刷（天津）有限公司

经　　销：全国新华书店

开　　本：210 mm×285 mm　　印张：7.5　　　字数：232 千字

版 印 次：2022 年 4 月第 1 版　　　2022 年 4 月第 1 次印刷

印　　数：1～2 000 册　　定价：49.00 元

本书如有质量问题，请向北京交通大学出版社质监组反映。对您的意见和批评，我们表示欢迎和感谢。

投诉电话：010-51686043，51686008；传真：010-62225406；E-mail：press@bjtu.edu.cn。

接到为"高等学校艺术设计专业课程改革教材"写序的请求，我感到非常荣幸。在与编者就本系列教材的选题背景与编写思路进行深入讨论后，感觉教材的编写者对于本系列教材的编写是非常严谨和认真的。同时，也深刻感受到本系列教材的编写有其必要性和重要意义。

随着我国经济的飞速发展，人们对生活品质的追求越来越高，由此带动了艺术与设计领域的繁荣。设计是把一种计划、规划、设想通过视觉的形式传达出来的创造性活动。同时，设计的一个重要特征就是可实施性。近年来，我国普通高等院校设计专业的教师在艺术与设计领域不断探索，找到了设计课堂教学及设计实施与应用的有效结合点，并以教材的形式归纳总结出来，形成了系统的理论体系，为设计教育做出了重大贡献。本系列教材的编者就是其中的代表。

本系列教材的编写充分体现了高等院校设计教育以"能力培养为中心"的教学原则，注重对学生进行知识的理解与应用训练，重点培育学生的实践能力；强调理论讲授、案例分析、课堂讨论及课堂交流结合的方式，增强学生的感性认识，调动学生参与教学活动的积极性。本系列教材内容全面、理论讲解细致、图文并茂、理论结合实践、紧跟设计门类和设计专业市场需求、实践性强，对在校学生有很大的指导作用。本系列教材的编写还充分体现出对学生艺术设计思维能力培养和设计技能训练的重视，使学生在训练中提高、在思考中进步、在欣赏中成长，是一套集科学性、艺术性、实用性和欣赏性于一体的、特色鲜明的教材，对提升学生的艺术设计品位、设计思维能力、设计操作能力和设计表达能力大有益处。

本系列教材的图片都是通过精挑细选而来的，能帮助学生更加形象、直观地理解理论知识。同时，这些精美的图片还具有较高的参考和收藏价值。本系列教材可作为普通高等院校艺术与设计类专业的基础教材，还可以作为行业爱好者的自学辅导用书。

<div align="right">

文 健

2022年2月于广州

</div>

对于选择了设计专业的庞大艺术生群体来说，未来必须面对的，无疑是在就业、晋升、经营中即将遭遇的激烈竞争。那么，如何在艰难的竞争环境中站稳脚跟甚而出类拔萃呢？毫无疑问得靠自己优秀的专业实力。

然而，每门功课的知识点那么多，怎样才能在短暂的本科阶段获取更多有效的知识呢？任何一个专业，其精妙的品质都来源于坚实的基础，而基础都生根于相应的法则之上，只要掌握了这些法则的规律，同时在训练中学会灵活运用它们的方法，就基本具有了一个业内人士必备的基础素养，这种起初貌不惊人的专业修养，在以后的实践中可以无限发展为高端专业品质的特效养分。

平面构成作为艺术基本法则之一，是从人对形态的知觉效应出发，应用科学原理与美学结合的构成法则，发挥人的主观能动性，以造型元素为基础，以理性和逻辑推理相互结合来创造形象，研究其组合编排关系的重要设计基础课程之一。

本书将理论与实践灵活而紧密地结合起来，一方面传授平面构成的基本规律；另一方面，基于编者多年的教学经验，熟知多数学生在学习过程中容易出现的问题，希望阅读本书的学习者少走弯路，因此，本书不仅展示了部分优秀习作，还特意选用了一些中等水平的习作，并进行相应的点评，它们既有优点又有不足，能让学生提前预知可能出现的问题，从而完成事半功倍的高效学习。此外，针对每章节的教学内容，提出教学目标、要求、重点难点，学时分配、教学评价内容等合理建议，且根据教学内容设置相应的训练及思考，使教材导视清晰明了，学生能够在第一时间掌握每节课程的要点，有针对性地进行学习。

本书由陈瑜和马蜻主编。其中，"空间构成"一节的学生习作图片由张琰旎老师提供。本书的编写者均是长期从事设计专业教学的高校中青年骨干，在多年的实践活动中积累了大量宝贵而丰富的教学资源。如今，我们一同在此，以真诚严谨的态度，将自身多年沉积、整理而来的相关知识以文字的形式呈献给大家，希望能为热爱设计的学习者提供真正的求学帮助。文中疏漏及不足之处，也期待读者不吝指正。

编者
2022年1月于成都

平面构成

目录
Contents

第1章　概述 ··· 1

　1.1　平面构成的产生和价值 ·································· 2

　1.2　关于平面构成 ·· 3

　　思考与练习 ·· 6

第2章　形式美法则 ··· 7

　2.1　统一与变化 ·· 8

　2.2　对称与均衡 ·· 9

　2.3　节奏与韵律 ··· 10

　2.4　对比与调和 ··· 10

　2.5　比例与分割 ··· 12

　　思考与练习 ·· 12

第3章　平面构成的造型元素 ·································· 13

　3.1　点 ·· 14

　3.2　线 ·· 22

　3.3　面 ·· 29

　　思考与练习 ·· 38

第4章　形与平面空间的关系 ·································· 39

　4.1　形的创造方式 ·· 40

4.2 基本形 ⋯⋯⋯⋯⋯⋯⋯⋯⋯⋯⋯⋯⋯⋯⋯⋯⋯⋯⋯⋯⋯⋯⋯⋯⋯⋯ 41

4.3 骨骼 ⋯⋯⋯⋯⋯⋯⋯⋯⋯⋯⋯⋯⋯⋯⋯⋯⋯⋯⋯⋯⋯⋯⋯⋯⋯⋯⋯ 47

思考与练习 ⋯⋯⋯⋯⋯⋯⋯⋯⋯⋯⋯⋯⋯⋯⋯⋯⋯⋯⋯⋯⋯⋯⋯⋯⋯⋯ 50

第5章 平面构成的构成方式 ⋯⋯⋯⋯⋯⋯⋯⋯⋯⋯⋯⋯⋯⋯⋯⋯⋯⋯ 51

5.1 秩序性构成 ⋯⋯⋯⋯⋯⋯⋯⋯⋯⋯⋯⋯⋯⋯⋯⋯⋯⋯⋯⋯⋯⋯⋯ 52

5.2 对比性构成 ⋯⋯⋯⋯⋯⋯⋯⋯⋯⋯⋯⋯⋯⋯⋯⋯⋯⋯⋯⋯⋯⋯⋯ 75

5.3 肌理构成 ⋯⋯⋯⋯⋯⋯⋯⋯⋯⋯⋯⋯⋯⋯⋯⋯⋯⋯⋯⋯⋯⋯⋯⋯ 95

思考与练习 ⋯⋯⋯⋯⋯⋯⋯⋯⋯⋯⋯⋯⋯⋯⋯⋯⋯⋯⋯⋯⋯⋯⋯⋯⋯⋯ 98

第6章 习作赏析 ⋯⋯⋯⋯⋯⋯⋯⋯⋯⋯⋯⋯⋯⋯⋯⋯⋯⋯⋯⋯⋯⋯⋯⋯ 99

参考文献 ⋯⋯⋯⋯⋯⋯⋯⋯⋯⋯⋯⋯⋯⋯⋯⋯⋯⋯⋯⋯⋯⋯⋯⋯⋯⋯⋯⋯ 112

第1章

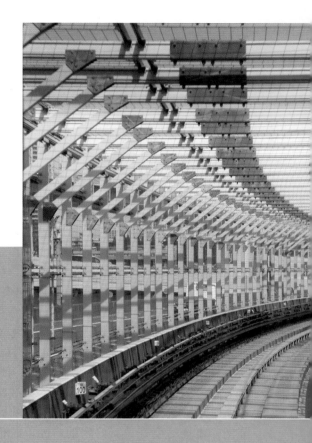

概　述

教学目的：

　　通过理论学习，认识构成的概念及构成与包豪斯学校、现代设计的关系，理解构成在设计教学中的重要地位和作用，明确课程目标及学习方法。

教学内容：

● 平面构成的产生和价值；
● 关于平面构成。

教学重难点：

● 平面构成的概念及构成元素；
● 平面构成的分类及其特点；
● 平面构成的学科特点及学习意义。

1.1 平面构成的产生和价值

1.1.1 包豪斯学校对现代设计的影响

1. 现代设计的内涵

设计是人类本质力量的体现，它随着社会的发展而发展，显示出人类的智慧和创造能力。

design（设计）一词起源于拉丁语 designare（动词）、designum（名词）。designare 由 de（记下）与 signare（符号、记号、图形等）两个词组成，因此最初的含义是将符号、记号、图形等记录下来。在《辞海》中的解释是：根据一定的目的要求，提前制定方案、图案等；在《世界现代设计史》中的解释是：给一个事物、一个系统制定演绎基础的计划过程。随着科技的发展，知识社会的到来，创新形态的更迭，设计的领域愈加宽泛。因此，现代设计是在工业化生产条件下，对影响人类生活的产品、空间环境、信息传达方式等，运用多手段、多学科结合的方式，科学地、艺术化地、人性化地进行有目的、有计划的创造和创意活动，是解决人与人、人与环境、人与社会关系的一个综合性创造行为。它在发展过程中不断影响着人类的生产、生活，推动社会进步，同时又受到了社会发展的反作用，不断变化更新。

2. 包豪斯学校对现代设计的影响

包豪斯（Bauhaus）学校（简称包豪斯）于 1919 年 3 月 20 日在德国魏玛成立，由魏玛艺术学校和工艺学校合并而成，全称"魏玛国立包豪斯学校"，是世界上第一所完全为推行现代设计教育而建立的学校。包豪斯学校的创建人是德国著名现代建筑家格罗皮乌斯，他与伊顿、费宁格、穆什、施莱默、克利、纳吉、康定斯基等组成了教学团队，并结合 20 世纪初欧洲现代主义思潮和苏联构成主义运动的成果，以培养具有现代思想的设计人才为目标，使艺术教育发生了一场革命，推动了现代设计的发展。

包豪斯学校建立于第一次世界大战结束后，社会化生产需求发生剧烈转变，批量产品的新形式和新美学逐渐成为社会生产发展的必然趋势。大规模工业化生产逐渐取代手工操作，导致了产品艺术标准的降低。市场需要好看又好用的产品，时代需要能够理解艺术并能够使用机器进行设计和生产的匠人，此时的包豪斯学校在"艺术与设计如何进行教育？艺术与设计能否传授？什么是德国'工作同盟'反复强调的'好的设计'？建筑对于居住在其中的人到底有些什么影响？现代设计教育的体系应该是怎样的？设计的目的是什么？设计对于社会的功能与影响是什么？设计师应该具有哪些基本素质？"的疑问中，提出了设计的本质目的是为功能服务的这一核心思想，并提出了"技术与艺术统一"的理念，其目的在于打破行业间的壁垒，使艺术家、企业、技术工人之间通力合作，使新材料、新技术与实际功能结合，去除不必要的装饰，以简洁的形式使工业化生产成为可能。这些现代产品深刻地改变了人们的生活环境和文化观念，其影响一直持续至今，成为现代社会的主流审美取向。

包豪斯学校的存在非常短暂，但它不仅对现代设计理论产生了深远影响，而且对现代主义设计教育，以及后来的设计美学思想等都产生了具有划时代意义的影响：它奠定了现代设计的结构基础，开设基础课，研究平面和立体的视觉语言形式，引导学生有目的地进行视觉创造，使设计教育科学化、理论化。这些课程作为艺术设计的必修课在发展过程中不断完善，为现代艺术教育基础课的开设奠定了基础。

1.1.2 平面构成的确立

构成体系是康定斯基在包豪斯学校的"基础课"中，对点、线、面进行例行分析、训练的基础上继承和发展而来的，是人类对客观世界观察后总结出来的一种创造形象的科学方法。包豪斯学校对构成体系进行了科学化、系统化的梳理总结，并运用于相关教学中，逐渐发展成我们熟知的"三大构成"。

我国本没有构成这个概念，它是 20 世纪 70 年代末 80 年代初从日本引进而来的。三大构成作为高校艺术学院的必修课程一直延续至今，在教学中是最具普遍意义的基础课程，它使传统的工艺美术基础教育发生了极大的转变，在相当长的时间内成为设计学科基础教学改革的标志，并作为设计造型语言、形式语言的表现手段，在美术学科和设计领域得到广泛应用。在教学中，重视技能训练、思维训练、造型语言训练、形式语言表现等的综合素质培养已经成为高校艺术专业的教学培养共识，构成揭示了设计元素的内在基本规律，使得设计问题得以概念化、逻辑化，适合于美术学科和设计学科低年级学生对造型语言、设计规律、技能的掌握。

1.2 关于平面构成

1.2.1 概念

构成包括平面构成、色彩构成、立体构成，统称为三大构成。

平面构成是现代设计语言的重要部分，是一切艺术设计和绘画形式语言的基础，它在二维的平面空间上，利用造型的基本元素——点、线、面，按照美的形式法则，组成各种不同的形态，并在其中探索形态组合的运动变化规律，形成既严谨又丰富的图形。

1.2.2 构成要素

平面构成是对形态的创造和组合排列方式的纯粹研究，当纯粹形态转化为观念形态时，它就成为具有目的意义的应用性研究。当然，不论是纯粹性构成还是应用性构成，它们都具备了情感和形态两大基本要素。情感要素是一种看不见、摸不到，但能感觉到的心理感受，它通过形态要素组合构成图形后，反映出紧张、松弛、平静、刺激、喜悦、痛苦等情绪；形态要素是构成视觉形象的基本元素，它包含点、线、面、色彩、材质、工艺技法、审美法则等元素。

形态要素反映情感要素的过程，包含概念元素、视觉元素、关系元素、目的元素四大部分。

1. 概念元素

概念元素在真实空间中并不存在，如密集的点、体块的内部轮廓等，它存在于人们的思维意识中，是在视知觉过程中产生的某种抽象认知，可以看作是作品构思中确立的主导思想，为作品的文化内涵和风格特征确立目标。

2. 视觉元素

当确立了概念元素后，我们将符合概念的形象进行提取，转化为可视化的图形。这些形象包含了方向、位置、形状、大小、材质、色彩、肌理等基本特征。

3. 关系元素

将视觉元素运用骨骼编排、空间框架、形式美法则等进行组织排列，确立形象在画面中的方向、位置、空间、力学等关系，它是形象得以依据的框架，尤其是骨骼编排发挥着最为重要的作用，掌控着整个构成的主线。当然，若要使关系元素运用得当，需凭借一定的理论依据及视觉经验去推敲。

4. 目的元素

目的元素是指将构成的内容通过确定概念元素、视觉元素，合理运用关系元素进行组织编排，依托一定的载体表现出作品的设计目的，进而表达设计的功能、形象、象征意义、情感等。

视觉元素反映目的元素的过程，简单来看，就是概念元素决定视觉元素的特征，并应用一定的关系

组织编排视觉元素，反映目的元素，这也可以看作是基本的设计流程呈现。从构成要素的运动轨迹来看，一方面，构成要素能够有效梳理设计的本质目标，理解构成要素之间的关系，为学习平面构成提供理论与实践相互转化的基础；另一方面，构成要素揭示了形象创造的科学方法和设计的逻辑思维方法，能够为设计方案的确定提供有效路径。

1.2.3　构成的分类及特点

平面构成是围绕"平面"这一概念展开的。首先应该对平面空间内的基本形态进行分析。形态包括自然形态和抽象形态两类，根据构成原理，任何形态都可以进行组织编排。因此，平面构成可以分为自然形态构成和抽象形态构成。

（1）自然形态构成

自然形态是指参照客观对象，提取对象的轮廓、组合规律、色彩、细节等设计创造的形象符号。它与在自然法则下形成的各种形象相近，属于自然主义表现手法。自然形态构成就是将自然形态利用构成方法，创造新图形的构成形式。

（2）抽象形态构成

抽象形态不是直接模仿，而是依据自然形态创造的一种新的形象符号，它可能来自自然形态，也可能来自某种理念、经验、意义，它与自然形态有相似性，但又有本质上的不同，它更多地强调心理层面的感受。抽象形态大多呈现几何化特征，即以点、线、面等构成元素进行形象创造。

抽象形态构成是平面构成中最基础的内容之一，在学习中，可以以抽象形态创造为出发点，将其按照规律或非规律的形式进行组合。规律的组合呈现高度秩序性，具有节奏感、运动感、空间感、进深感等视觉效果，称为秩序性构成，包括重复构成、近似构成、渐变构成、发射构成等；非规律的组合相对自由，能够产生一种视觉张力和运动感，增强吸引力，称为对比性构成，包括特异构成、对比构成、密集构成、空间构成、肌理构成等。

1.2.4　学习意义和要求

1.　学习意义

平面构成是设计专业的造型基础必修课之一，是从人对形态的视知觉效应出发，将科学原理与形式美法则相结合，发挥人的主观能动性，以形态要素为基础来创造形象的过程。平面构成不是完整的设计，但它为设计创造了基础条件，对初学者来说具有较强的指导意义。

2.　学习目标

① 理解平面构成的相关概念、组合原理、构成方法、审美法则，建立平面构成理论体系。

② 以培养学生的创造意识、创新能力为基本原则，引导学生进行有目的的视觉创造，并将重点放在创造性思维方法和技能的训练上。

③ 通过实践练习，学生需掌握现代构成设计的规律，理论联系实际，学会交叉和综合应用的设计表现方法。

④ 通过理论讲解与实践训练，培养学生严密的逻辑思考能力与灵活的构想能力。

⑤ 建立空间意识，理解在二维平面上模拟三维空间到四维空间的多种表现手法，揭示视觉艺术的空间概念和本质。

⑥ 掌握形式美法则，学会从客观世界提取形式美的要素，并将其与二维空间的构成原理相结合，在认识形态的比例、平衡、对比、节奏、律动、推移等关系的同时，感悟形式美法则对图式的影响，探索美的规律，学会运用秩序和法则进行分解、组合，从而构成理想形态的组合形式。

3. 课程要求

① 课程对象：具有初步造型基础的本专科低年级学生、美术初学者等。

② 学时安排：本书内容共 6 章，总学时设定为 64～80，第 1 章为概述，主要阐述平面构成的基本概念、教学目的及要求、历史与现状，以及平面构成在现代设计中的意义。第 2 章为形式美法则，主要阐述平面构成中的美学规律，包含统一与变化、对称与均衡、节奏与韵律、对比与调和、比例与分割等形式美法则。第 3 章为平面构成的造型元素，主要阐述点、线、面等造型元素的基本概念、构成原理、视觉情感特点等。第 4 章为形与平面空间的关系，主要阐述形与平面空间的视觉创造方式。第 5 章为平面构成的构成方式，主要阐述形态在二维空间中的组合编排关系。第 6 章为习作赏析，对书中涉及的内容分别用作品进行说明，分析其优缺点。

4.　工具材料要求

不同的工具材料能够带来不同的表现效果。现代社会，计算机的普及和应用已经非常广泛，它为设计工作提供了便利。但教学中是否运用计算机绘图，涉及软件学习和学生软件应用熟练程度的问题。运用传统的纸、笔、颜料等手绘工具表达创艺构思，是设计师艺术素养和综合能力的体现，也能够在绘制过程中逐渐打开设计思路，积累设计素材，增强对造型艺术的敏感度，且手绘能够以自身的魅力和强烈的感染力向观者传达设计思想、理念及情绪，但手绘也有对绘画基础和技巧有一定要求、相对较为耗时的问题。因此，工具选择还需要根据教学需求来确定。在这里，主要介绍传统的手绘工具。为了区别于其他造型形式，单纯地表现构成平面空间的要素及形式美法则，主要以黑白两色为主，使用纸张、笔、颜料等工具进行绘制。在这里，常用的工具材料如下。

纸张：卡纸、铜版纸、水粉纸、水彩纸、宣纸、牛皮纸、油画纸、美纹纸、高丽纸等。

笔：针管笔、钢笔、鸭嘴笔、中性笔、美工笔、彩铅、蜡笔、描笔、毛笔、油画笔等。

颜料：水粉颜料、丙烯颜料、国画颜料、油画颜料等。

其他工具材料：曲线板、平行尺、绘图圆规、三角尺、直尺、量角器、建筑模型版等。

1.2.5　平面构成的学科特点

平面构成是艺术设计专业的基础必修课，它是一种具有共性的设计语言，是介入设计领域的前期教育内容，它在与艺术设计的接轨中潜移默化地形成深远影响。从学科特点来看，平面构成具有以下特点。

1.　以直觉训练为基础性

平面构成不是简单地从自然主义角度模仿客观世界的具体物象，而是以直觉为基础，强调客观世界的构成规律。它以科学而理性的逻辑思维训练方法，从探究事物的本质开始，透过复杂表象，梳理和探寻其内在的构成元素、组合规律，最终得到本质的、纯粹的形态要素，引导我们了解事物表象和内在客观规律之间的关系，并按照一定的法则，"组装""构建"具有审美性的造型形式，从而建立造型观念，训练设计思维，探索设计的造型活动方式，培养审美观，提高造型技巧。

2.　以科学创造为母体

创造性是构成体系乃至设计体系的核心。平面构成是一种高度强调理性、自觉、有意识的再创造过程。它从逻辑学、设计学、心理学的角度，运用数理逻辑、视觉心理效应、视觉效果，从丰富的构想中抓取美的形象，平衡感性与创造之间的关系，从纯粹构成的角度探讨造型的目的，突出造型的运动规律，表现出超越时空的图形效果。平面构成的每一个课题内容虽然没有实用性目的，但却有着明确的造型目的，在实践训练中应以理性而科学的方法对形态进行抽象创造，培养学生在有条件制约下完成设计创造的能力。

3. 以实践为学习方式

平面构成需要在遵循构成理论和美学原则的基础上进行大量实践训练，在实践中不断探索同一种构成方式的各种可能性，最终获得理想效果。因此应该多看、多练，大胆创造，突破自我，既要重视实践过程中的体验，感受突破的快感，又要强调实践的结果，展示个人能力。

思考与练习

1. 平面构成的形态要素包含哪些？在环境设计、视觉传达设计、新媒体设计领域中，哪些方面体现了平面构成的形态要素？
2. 平面构成的构成元素包含哪些方面？它们之间的关系如何体现设计的思维流程？
3. 作为一种造型手段，平面构成与其他艺术表现手法有什么区别与联系？请举例说明。

第2章

形式美法则

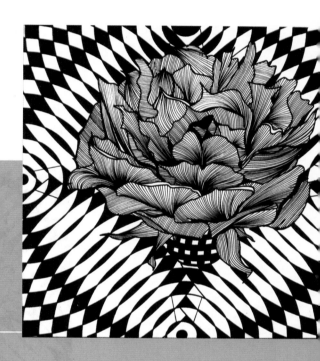

教学目的：

通过对形式美法则的分析，理解形式美的基本规律，认识形式美法则在设计中的重要意义。

教学内容：

- 统一与变化；
- 对称与均衡；
- 节奏与韵律；
- 对比与调和；
- 比例与分割。

教学重难点：

利用形式美法则形成对美的视觉规律和视觉心理效应的认知，了解形式美法则在设计中的运用及表现手段。

　　"形式美"是美学理论中的一个专属名词，是人们在创造美、探寻美的过程中发现和总结的美的规律经验，它是一切视觉艺术表现都应该遵循的美学法则。无论是在美术创作中，还是在艺术设计中，形式美都体现了不可缺少的重要性，它反映了视知觉艺术的普遍原理，是人们在艺术活动过程中获取抽象审美体验的重要途径，探讨形式美法则，是所有设计学科的共同课题。平面构成的美感也需要遵循相应的形式美法则，并在一定的秩序条件下组合出新的视觉形象。

　　在客观世界中，由于教育背景、经济地位、生活环境、价值观念等的差异，产生了不同的审美倾向，对于同一事物或同一造型不可能从单一角度进行美与丑的判断，但却蕴含着共性认知，这种认知是在人类社会的长期生产生活中积累而来的。在本章中，我们设置了 5 节内容，每节的内容既有关联，又有差异和对比，在学习时可以灵活运用，以达到理想的设计构思。

2.1　统一与变化

　　统一与变化是形式美法则中最重要也最具普遍性的审美规律，体现了对立统一的辩证关系，反映了客观事物的本质特点，是审美法则中的总法则。统一与变化的理论很容易掌握，但艺术表现很难量化，因此在实际运用中需要把握分寸，合理运用（见图 2.1）。

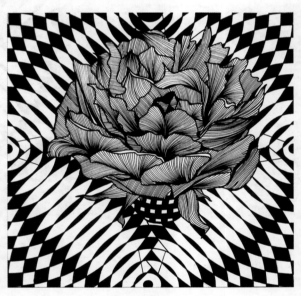

图2.1　统一与变化（刘琴作）

2.1.1　统一

　　统一是在作品中建立共性元素，使之具有和谐感，它是在艺术创作中必须遵循的秩序性法则。"统一"在一定程度上将"变化"进行有内在联系的统筹安排，使形象、色彩等视觉元素相互关联，形成单纯、整齐、严肃、朴实等视觉效果。但如果只有统一而没有变化，则会显得单调、呆板、乏味。统一是相对的，世上没有绝对的统一，缺乏统一的变化是混乱的。因此，优秀的作品都呈现出对比中的统一、统一中的对比。

2.1.2　变化

　　变化是元素间的差异与冲突，是造型的普遍状态。变化如果不能建立在恰当的秩序上，则会繁乱、无序。因此，丰富的变化需要在统一的基础上反复斟酌，仔细比较，小心控制，以保证整体的和谐性与视觉的丰富感。

2.2 对称与均衡

对称与均衡是一组力学关系，是指造型元素在画面中呈现的相对稳定状态，它不是数学中的概念，而是通过视觉感受反映心理平衡状态，是一种视觉心理活动。

2.2.1 对称

对称是以中心轴为基线，上下或左右形象、色彩、体量相互对应，也叫镜像对称。数学中也有对称，称为绝对对称，要求轴线两侧的"形"必须完全一致。而艺术学中的对称可以是相对对称，也可以是绝对对称。对称具有安定、端庄、稳定的特点，呈现出单调而高度统一的静态平衡，但绝对对称会给人呆板拘谨的感觉。对称如果自中心点形成发射结构，则会产生强烈的空间进深感。因此，在运用对称进行表现时，可以适当地运用"变化"法则突破单调感（见图2.2）。

对称是自然界中最常见的构成形式，如人的五官、四肢，动物的躯体、树叶、果实等大多都是对称的。对称美的发现和运用先于其他任何一种审美法则，它来自人类对自身和世界的探索，使人们从心理上对形态的认知形成一种力的绝对平衡，产生完美无缺的感觉。从原始艺术到现代设计，无不体现着对称美：原始彩陶、青铜礼器、瓷器、古埃及的金字塔、中国的传统建筑及衣物、家具、车辆、包装等，都普遍采用这种形式，甚至在一些电影画面中也有对称法则的运用。另外，对称产生的秩序也为产品的量化生产提供了便捷。

2.2.2 均衡

均衡是体量相当、形态和色彩不同的组合形式，是非对称性的平衡状态。与对称不同，均衡需对造型元素的大小、疏密、聚散、方向、色彩等进行"经营"，通过形与形的相互影响，获得视觉上的动态心理平衡，产生富有运动、变化之美的形式法则。

在进行均衡的尝试时，应多判断、体会结构布局与形态的位置关系，以获得稳定的视觉效果。这种方式有一定的难度，可以在诸多元素的配比中进行多次调整，以获得最佳视觉效果。当然，也可以和对称法则相结合，以对称为主导，利用不对称的元素进行配置，打破呆板感（见图2.3）。

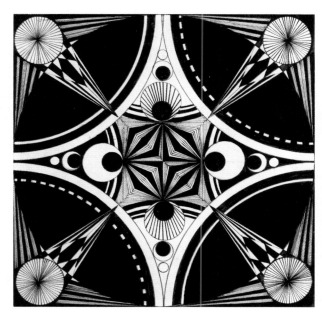

图2.2 对称（张潇文作）

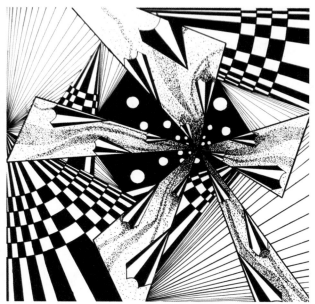

图2.3 均衡（唐思宇作）

2.3　节奏与韵律

康定斯基在《论艺术的精神》中说道："色彩好比琴键，眼睛好比音槌，心灵仿佛是绷满弦的钢琴，艺术家就是弹琴的手，他有目的地弹奏各个琴键来使人的精神产生各种波澜和反响。"节奏与韵律表达的是音乐与诗歌中的律动感，就像一对孪生姐妹，相互影响、相互扶持（见图2.4、图2.5）。

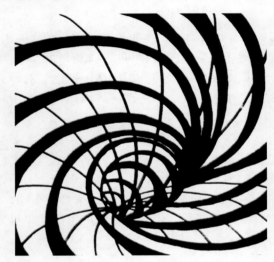

图2.4　节奏与韵律（张渝洁作）　　　　　图2.5　节奏与韵律（丁昱匀作）

2.3.1　节奏

节奏是与韵律相伴而行的规律性变化，当声音发出轻重缓急的音调时，就有了活跃和丰富的旋律，节奏也就产生了。节奏不仅限于声音层面，当视觉元素（如强弱、大小、色彩、形态、动静、曲直等）按照一定的秩序（如反复、呼应等）贯穿成有序整体，形成具有律动感的视觉运动或情感运动时，便形成了节奏。因此，反复和呼应是节奏的重要标志。

2.3.2　韵律

韵律原是诗词中平仄押韵的声韵和节律，如《旧唐书·元稹传》："思深语近，韵律调新，属对无差，而风情宛然。"叶圣陶《游了三个湖》："听湖波拍岸，挺单调，可是有韵律。"韵律是在节奏的基础上注入美的因素和个性化的情感，从而组成画面的整体调性，就好比是音乐中的旋律，不但有节奏，更有情调。正如歌德所言"美丽属于韵律"，节奏重视在过程中的变化，而韵律重视变化后给人产生的视觉美感和精神愉悦感。

2.4　对比与调和

2.4.1　对比

对比是将反差较大或性格冲突的造型元素配置在一起，形成相互刺激又互相突出特点的现象。正如味觉中的"酸甜苦辣"、触觉中的"软硬轻重"、国画中的"虚实浓淡"，如果只有"软"，我们就不清楚"硬"是怎样的触觉；如果只尝过"苦"，我们就分不出"甜"是什么味道，这些都是通过对比体会到的不同感觉。在视觉效果中，如果"粗糙"和"光滑"放在一起，粗糙的更粗糙，光滑的更光滑，能起到加深相互间印象的作用。对比是艺术作品中不可缺少的表现手段（见图2.6、图2.7）。

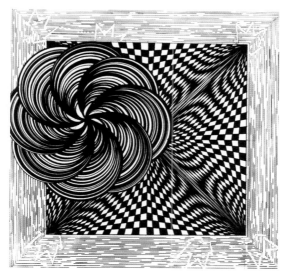

图2.6 对比与调和（唐忠艳作）

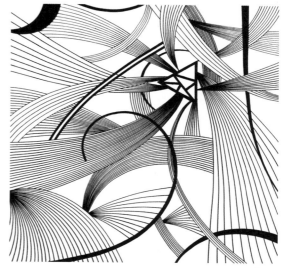

图2.7 对比与调和（高晴岚作）

在造型元素中，对比有黑白对比、虚实对比、大小对比、疏密对比、长短对比、曲直对比、粗细对比、动静对比、宾主对比、比例对比、繁简对比等，可以形成跳跃、刺激、活泼、动感等心理感受，形成视觉焦点，建立起作品的层次。

2.4.2 调和

调和不是自然产生的，是人们有意识地以"统一中求变化、对比中求统一"为原则，对构成的各个要素进行调节、控制，使其相互适应、合理配合，从而产生视觉上的和谐美感。调和强调造型元素的近似性，即必须有共性，只要构成的元素具备共性特征，就能产生调和的效果，如形象调和、色彩调和、方向调和、面积调和等。调和时，需要注意"度"的把握，"万绿丛中一点红"就很好地说明了调和关系，大面积的绿色中加入小面积的红色，会使红色更鲜明，绿色更协调；又如重复形象和近似形象也比较容易产生调和效果，且近似形象相较于重复形象更为生动。如果形象对比强烈，不具备共性要素，则易产生杂乱感，导致难以调和，此时可适当增加主要形象的数量或比例，强化主从关系或调节色彩的明暗层次，改变形象的方向，产生类似主旋律的运动趋势等，都可以有效改善杂乱感，产生调和感（见图2.8）。

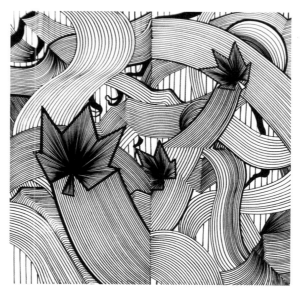

图2.8 对比与调和（唐忠艳作）

2.5 比例与分割

在平面构成中，比例是局部与整体、局部与局部之间的面积、长度等的比重关系，互比双方包含一定的对比与调和关系，是一切构成元素进行编排组合的重要因素。比例与分割二者不可分离，通过比例计算出比值，进而对空间、形状、位置等进行分割安排，能产生稳重、端庄、尖锐、不安等心理感受。一般来讲，比例关系越小，视觉效果越沉稳；比例关系越大，视觉差异就越强烈，越不容易形成统一感（见图2.9）。

比例是在长期生产实践活动中总结出来的美的规律，自然界中许多事物都有独特的比例。例如，菠萝向左旋转的圆有13个，向右旋转的圆是8个；松果中松子的数量要么是21个和13个，要么是34个和21个；古希腊几何学家毕达哥拉斯提出人体的各个部分都分布了美的比例，如咽喉到头顶与咽喉到肚脐的比例、肚脐以下的长度和身高比、膝盖到脚后跟与膝盖到肚脐的比例、肘关节到肩关节与肘关节到中指的比例都是0.618，这个比值等于黄金分割比（见图2.10）。人类以自身的尺度为标准，将这一比例广泛应用于生产生活的各个方面，如埃及金字塔、巴黎圣母院、达·芬奇的《蒙娜丽莎》等均采用了黄金分割比。现代设计领域中的各个方面，如书籍、报刊等往往也采用这种比例关系进行设计。

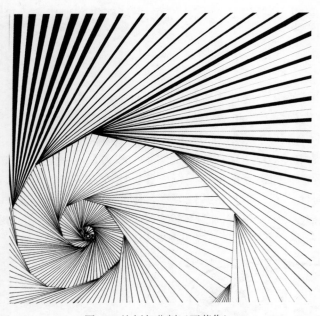

图2.9 比例与分割（石英作）

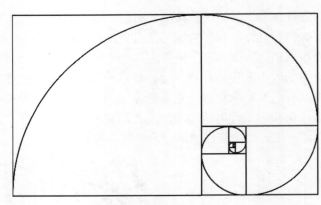

图2.10 黄金分割

思考与练习

1. 生活中的哪些方面体现了形式美法则？
2. 形式美法则在设计中是如何呈现的？

第3章

平面构成的造型元素

教学目的：

点、线、面是构成的基本造型元素，是设计领域中最基础的存在，也是最必不可少的内容。本章通过分析点、线、面的造型特点及组织排列规律，研究其构成形式、视觉特征及心理特征，并结合形式美法则，探讨造型元素在专业设计领域中的运用方法。

教学内容：

- 点；
- 线；
- 面。

教学重难点：

通过理论讲解并结合作品赏析，分析造型元素的特征及构成规律，理解造型元素与各个设计门类之间的关系。

3.1　点

3.1.1　点的概念

在几何学中，点用于表示位置，是一个细小的痕迹，它没有方向、形状、大小，它是线或面的起始和终结。在艺术学中，点是最小的视觉单位，它可以独立存在于画面中，不仅能够表示位置，还能表示形状、大小、方向等。

3.1.2　点的形态及视觉特征

1. 点的形态

根据点的形态差异可将点分为规则形点和非规则形点。规则形点主要指几何形的点，有方、圆、三角等形状（见图3.1），非规则形点有自然形，也有非规则几何形等（见图3.2）。其中，圆是最典型、最理想的点，有大小与位置特质，但没有方向；其他形态的点除了有位置、大小之外，还有方向特质。

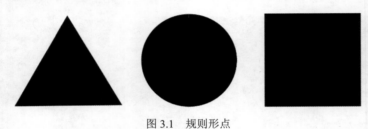

图 3.1　规则形点

图 3.2　非规则形点

2. 点的视觉特征

点的确立是相对的，只有当它与周围的环境形成比较时，才能判断是否可以称之为"点"。例如一个圆形，相较于它所处的画面来说较小时，可以称为点，但如果这个圆布满了整个画面，那么它就转化成其他的形态了。这说明点的确定受大小影响，形状越小，点的感觉越强烈。当然，当众多的点并置时，除大小因素外，还受到位置、形态、数量及排列组合形式等视觉因素影响，从而产生不同的感觉。

（1）点与形态

不同形态的点给人不同的视觉感受。规则形点具有相对稳定的性格特征，方点稳定、坚实，具有安全感；三角形点稳定、公平、尖锐，但缺乏亲和力；圆点饱满充实、包容、柔和，但缺乏稳定性；非规则形点种类较多，视觉特征较为丰富，具有自由、随意，不受控制的感觉（见图3.3）。使用一种形态的点进行组合排列具有单纯感，多种形态的点进行组合排列产生丰富的视觉效果，更具装饰性（见图3.4～图3.7）。

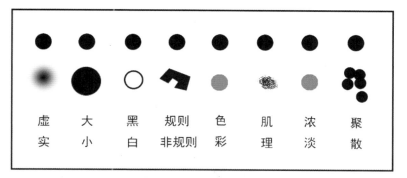

图 3.3　点的形态感受

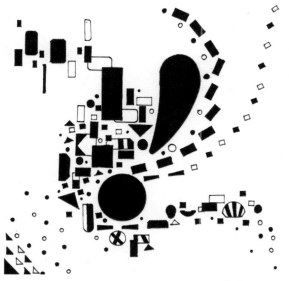

图 3.4　点的构成（严盛作）

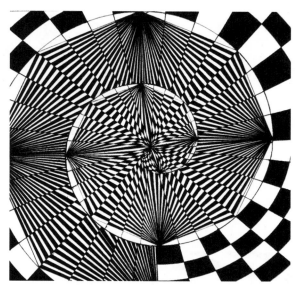

图 3.5　点的构成（韩俊男作）

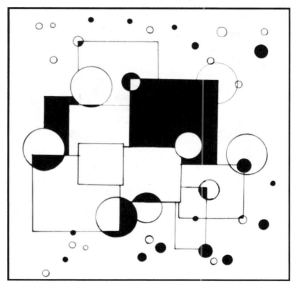

图 3.6　点的构成（刘芮伶作）

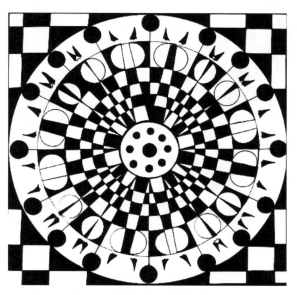

图 3.7　点的构成（柴艺红作）

（2）点与大小

当画面中出现多个大小不同的点时，大的点更具有吸引力，视线首先会集中于此，再逐渐移向小的点，由此产生运动感、空间感（见图 3.8～图 3.10）。

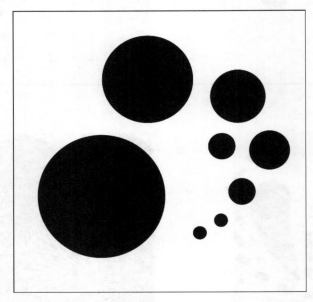

图 3.8　点的大小

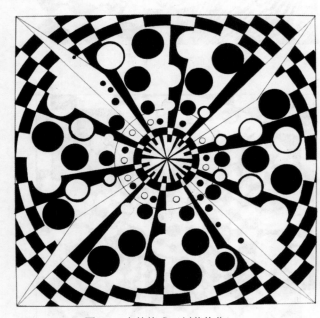

图 3.9　点的构成（刘芮伶作）

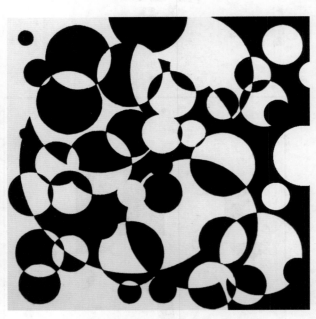

图 3.10　点的构成（魏富山作）

（3）点与位置

点最重要的特征之一是表示位置与形态的聚集，所处位置不同、数量不同，产生的视觉感受也会不相同（见图 3.11～图 3.15）。

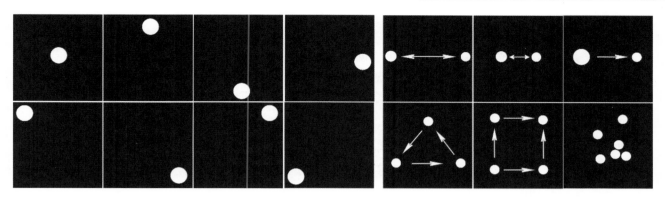

图 3.11 点的位置（一） 图 3.12 点的位置（二）

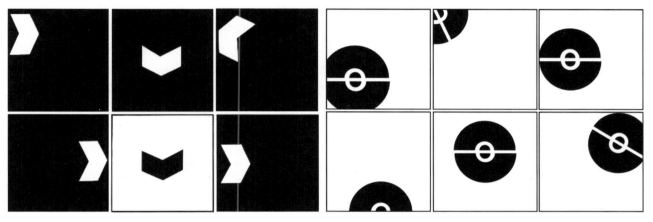

图 3.13 点的位置对视觉的影响（蒋武俊作） 图 3.14 点的位置对视觉的影响（吴海波作）

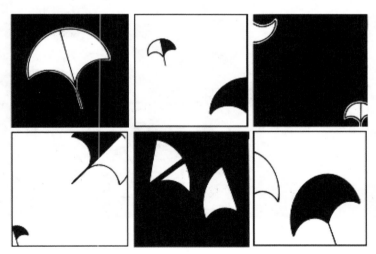

图 3.15 点的位置对视觉的影响（廖磊作）

① 处于画面中心的点：具有聚集力的能量，形成力的中心，起到凝固视线的作用，是画面的视觉中心，能给人集中、强调、提示、稳定、和谐、安全的感觉，被康定斯基称为"最高的简洁"。

② 处于画面边缘的点：具有打破静态平衡的特点，能给人紧张、下沉、上升、偏离、运动等感觉。

③ 处于画面中的两点：两点具有相互吸引的特点，视线会在两点之间来回移动，从而形成新的形象。通常，两点之间距离越近，吸引力越强，反之则越弱。

④ 处于画面中的多点：当画面中出现三个及三个以上的点时，视线会在这些点之间往返跳跃，形成新的形象，呈现复杂化、多样化特征。

3.1.3 点的构成方式

将点按照一定的秩序进行组合，不仅可以创造出丰富的形象，还能在二维平面上产生更深层次的空间感，并以此传递信息，表现设计意图。当然，在进行构成训练时，最好从几何形着手，将重心集中于造型元素的视觉特征、构成方式的研究上，考量形与空间、动势之间的关系，当有了一定的理解后，再扩展到自然形态或复杂形态的构成上。

1. 等点构成

将大小相等、形状一致的点有规律地排列，形成线或面的感觉，称为等点构成。等点构成的表现形式有点的线化、点的面化，具有朴素、单纯的特点。

（1）点的线化

将点按照一定的运动轨迹有规律地排列，此时线的特征被凸显，点的特征被弱化，称为点的线化（见图3.16）。点的排列越密集，形成的线越"实"，线的感觉越强烈；点的排列越稀疏，形成的线越"虚"，线的感觉越弱。以垂直或平行的运动轨迹进行排列，产生静态的线；以倾斜、螺旋、弯曲的运动轨迹进行排列，产生动态的线；使用具有方向感的点排列成线，或由点形成具有方向性的线，线化的点就具备了视觉引导作用。由于点的排列间距、形状、运动轨迹可根据构想进行调整，线化的点就有了奇妙的造型表现力。

（2）点的面化

将点进行有规律的重复排列，并使其集中于画面中的特定区域，此时脱离背景形成独立的面，产生既密集又分散的感觉，称为点的面化。点的排列越稀疏，形成的面越"虚"；点的排列越密集，形成的面越"实"。点的面化形成灰色调子，运用中应根据设计需求灵活调整形态与结构的变化关系，加强画面的空间感、层次感（见图3.16）。

图3.16 点的线化及面化

2. 差点构成

将点采用等差数值调整大小、间距，并按一定的运动轨迹进行排列，称为差点构成。差点构成具有比较强烈的节奏感、空间感。

3. 散点构成

将点按照审美法则进行有侧重的排列，称为散点构成。散点构成不似上述所讲的构成形式那么有规律，更多地是追求视觉上的愉悦感。

图3.17～图3.32是点的构成作品。

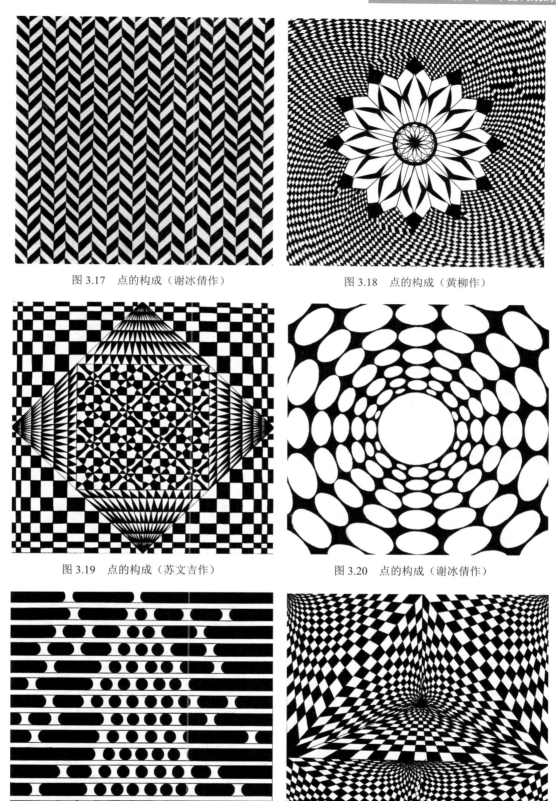

图 3.17　点的构成（谢冰倩作）　　　　图 3.18　点的构成（黄柳作）

图 3.19　点的构成（苏文吉作）　　　　图 3.20　点的构成（谢冰倩作）

图 3.21　点的构成（杜世磊作）　　　　图 3.22　点的构成（侯佩作）

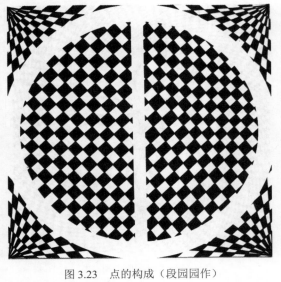

图 3.23　点的构成（段园园作）

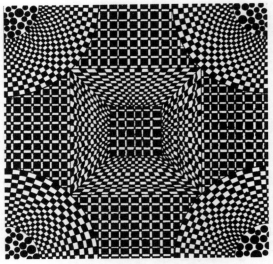

图 3.24　点的构成（关晓茗作）

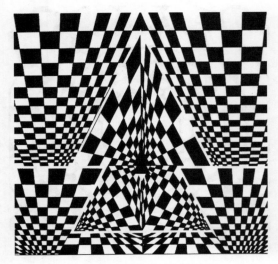

图 3.25　点的构成（杜世磊作）

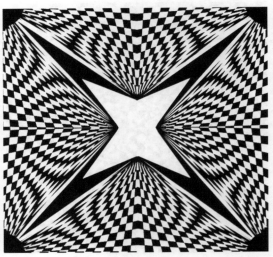

图 3.26　点的构成（王媛媛作）

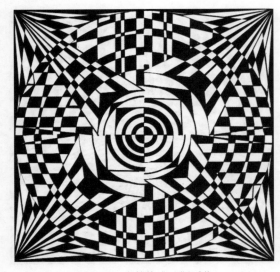

图 3.27　点的构成（靳遥作）

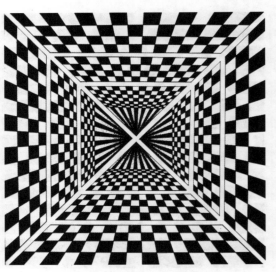

图 3.28　点的构成（马瑶作）

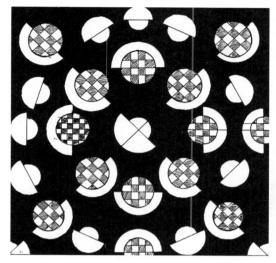

图3.29 点的构成（刘权作）

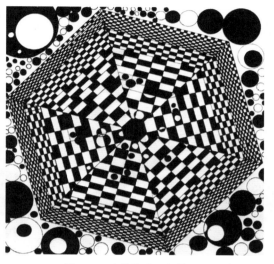

图3.30 点的构成（赵静）

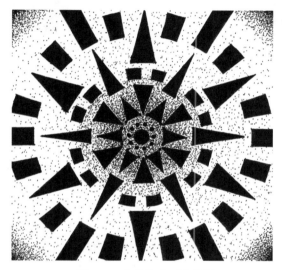

图3.31 点的构成（严盛作）

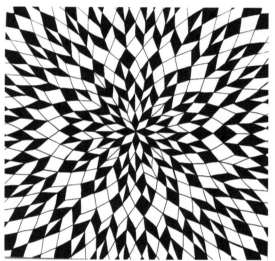

图3.32 点的构成（石英作）

3.1.4 点的错视

1. 错视的概念

错视由特定环境与特定心理相互作用而成，是指形象受色彩、环境、位置等因素的影响，人的视觉感官反应与客观事实发生偏差，不能对形象形成正确判断，造成视觉误差的现象。错视在实际运用中，有时要避免，有时要合理利用。

2. 点的错视现象

（1）受色彩因素影响

将大小相同、颜色不同的黑白点置于反差环境中进行对比，白点显得大一些。这是因为白色明度高，具有扩展性而产生的错视（见图3.33）。

（2）受位置关系影响

将大小、颜色相同的两点上下排列，上面的点显得大一些（见图3.34）；若左右排列，左边的点显得大一些。这是因为人的视觉习惯往往是从上到下、从左到右，首先看到的形象较容易形成吸引力而产生错视。

（3）受环境因素的影响

将大小、颜色相同的点置于相对环境中，环境越小，点显得越大。这是因为点受所处环境的对比而产生错视。相对环境越大，点依旧呈现出点的特征；相对环境越小，点则具有了面的特征，形成扩大的感觉。

（4）受形态因素的影响

将大小、颜色相同的两个点分别置于大小不同的形态中，周围形态越小，点显得越大。这是因为在形态对比中，处于优势的点更具吸引力（见图3.35）。

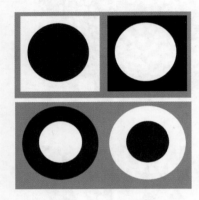

图3.33　同等大小的两点，白底上的黑点比黑底上的白点显得小些

图3.34　同等大小的两个点，上方点较下方点显得大些

图3.35　相同大小的点会受周围形象大小影响而产生大小上的错觉

3.2　线

3.2.1　线的概念

在几何学中，点的移动轨迹被称为线，它有位置、长度、方向。在艺术学中，线除了具有几何学中的特质外，还有宽度、粗细，并界定了面的边界，是一切造型的基础。

线与点一样，具有相对性。只有长宽比相差巨大时才能称为线，如果宽度逐渐向长度靠拢，线的感觉将逐渐消失，并转化为面（见图3.36）。在进行艺术创作时，造型对象本身并不具备线，而是存在于结构、轮廓中。艺术家通过手眼结合的方式提取出线，将形象创作为情感符号，赋予其艺术生命力，在一定程度上也反映了艺术家对形态的造型能力和审美能力。

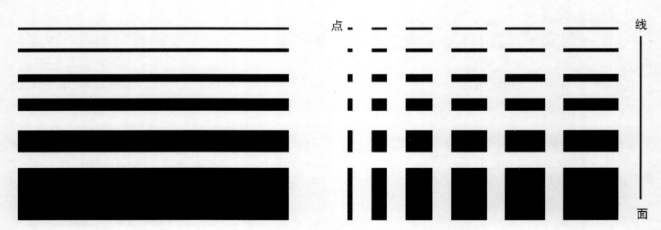

图 3.36　点、线、面之间的转换关系

3.2.2　线的形态及视觉特征

1. 线的形态

点的运动轨迹受到力量强弱、速度快慢、方向转变的影响，从而形成不同形象的线。根据形态差异，线可分为直线与曲线（见图 3.37 和图 3.38）。

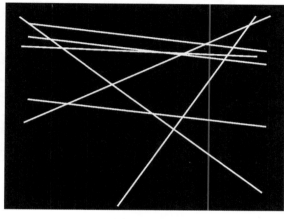

图 3.37　直线

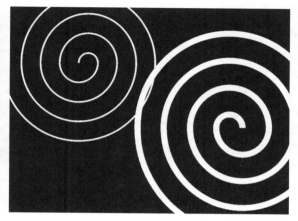

图 3.38　曲线

2. 线的视觉特征

如何准确把握线的视觉特征、表现不同的画面语言、反映不同的视觉心理，是本节探讨的内容。

1）线的曲直

（1）直线

直线是点沿着某一个方向持续移动而形成的轨迹。由于移动方向有垂直、水平、倾斜、折叠等的差别，因此又包含垂直线、水平线、斜线、折线等。直线是装饰性最少的线。

直线整体具有朴素、简洁、直率、理性、稳定、男性化等特征，在设计中，直线给人标准化、现代化的感觉，常用于纠正造型。

垂直线给人严肃、公正、庄重、威严、上升、挺拔、崇高、下降的感觉（见图 3.39）。水平线给人安定、平和、宁静、稳定、开阔的感觉，某些情况下也给人速度感（见图 3.40）。斜线给人动感，显示出跳跃、生动、速度、危险等感觉，同时还有很强的方向性（见图 3.41）。折线的角度变化丰富，是可塑性最强的直线类型，常给人运动、机械、紧张等感觉，组合运用时还可形成空间感（见图 3.42）。

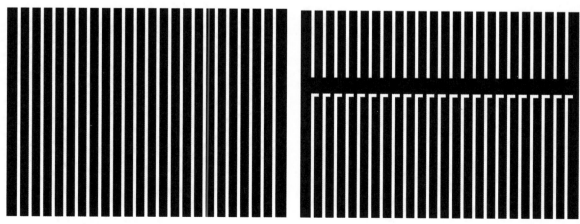

图 3.39　垂直线

图 3.40　水平线

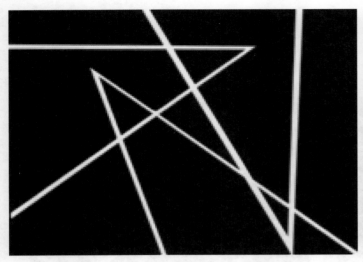

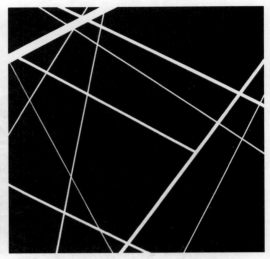

图 3.41　斜线　　　　　　　　　　　　　　　　　　　　图 3.42　折线

（2）曲线

曲线是点在移动过程中发生了方向转变所形成的轨迹。曲线具有温和、优雅、运动、女性美等特征。按形态差异，曲线可分为规则曲线和自由曲线两大类。

西方美学史上关于曲线的著名理论来自英国荷加斯的《美的分析》："凡是物体的轮廓由波浪线构成的都显得很美。"自然界中的形象以曲线为主，如河边的垂柳、随风飘扬的树叶、奔跑的动物以及最富有魅力的人体等。当曲线整齐排列时，会产生流畅感，具有音乐、诗歌一样的节奏和韵律，常用于塑造流水云雾、头发等形象，而无序排列的曲线则会使人感觉自由，展现了生命和情感的存在。

规则的曲线包括圆线、抛物线、弧线，具有典雅、柔美、节律、秩序感，体现了规范感和规则美（见图 3.43、图 3.44）。

自由的曲线具有自由流畅、潇洒自如、轻快随意、抒情、优美等特点，且富有表现力（见图 3.45、图 3.46）。

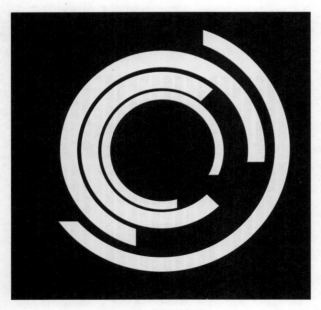

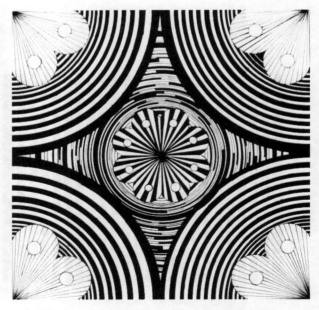

图 3.43　规则曲线　　　　　　　　　　　　　图 3.44　以规则曲线表现的构成图案（张丽君作）

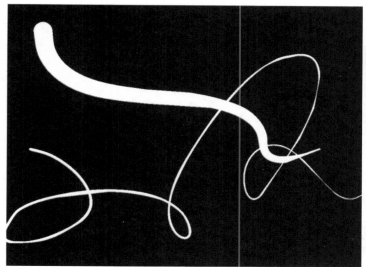

图 3.45 自由曲线

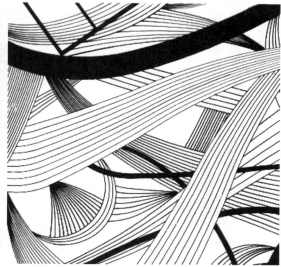

图 3.46 以不规则曲线表现的构成图案（高晴岚作）

2）线的粗细

　　直线和曲线都有粗细之分，是根据线本身的长宽比例差异来界定的，可见轮廓的称为粗线，反之则是细线。粗线具有稳重、阳刚、强壮、敦厚等特征，显示出男性美；细线具有精致、柔和、纤细、锐利等特征，显示出女性美。如果画面中既有粗线又有细线，则粗线较细线更具前进感，由此产生空间关系。如果使用同样粗细的线组合排列，虽然整体统一，但却缺少变化，需要在构成形式上找到趣味点，或是借助形式美法则进行调整，加强视觉效果，避免呆板（见图 3.47～图 3.49）。

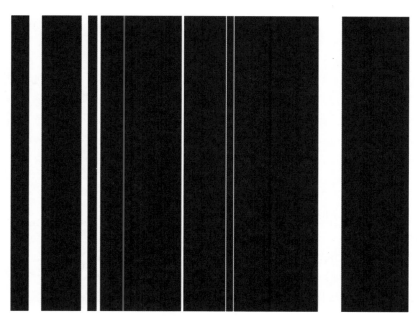

图 3.47 粗细不同的线

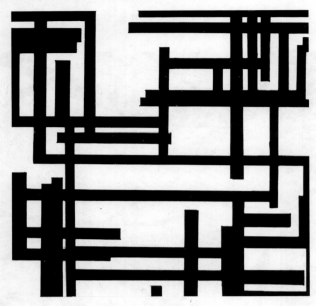

图 3.48　单纯粗线构成（魏富山作）　　　　　　图 3.49　单纯细线构成（何苗作）

3）线的粗糙与光滑

在表现线的质感时，因绘制工具、表现技法不同，可形成粗糙或光滑的质感。光滑的线轮廓清晰，具有数理化特征，显示出冷静、理性等视觉特征；粗糙的线轮廓不清晰，具有变化丰富、生动自然、不可重复等特征。

4）线的积极性与消极性

当线游离于空间中时，会展现出线的单纯特质，此时的线是积极的元素；当游离的线封闭起来时，会形成一个新的形象，此时的线既是线也是形象，成为中性的元素；当给形象着上颜色时，线会隐藏到色彩之下，成为消极的元素。

3.2.3　线的构成形式

1．等线构成

将形态一致的线有规律地排列，形成新的图形，称为等线构成。其中，单纯使用粗线进行构成，视觉效果粗狂，装饰力强，形态鲜明；单纯使用细线进行构成，视觉效果精细，底纹感强。将线进行有规律的集合排列，并使其集中于画面特定区域，同时脱离背景形成面，称为线的面化。线的面化可以塑造出理性、平均，具有空间感、层次感的面。

2．差线构成

将两种或两种以上不同形态的线进行组合排列，称为差线构成。其表现形式如下。

① 线的运动轨迹发生突变，形成粗细或曲直变化。

② 粗细不同的线组合排列，产生较强的装饰感。

③ 具有渐变感的线或相同的线以渐变式间距交错排列，产生透视空间的效果。

④ 对自由的线进行精心安排，形成疏密、长短、曲直、粗细等变化，用以表达某种设计目的。

图 3.50 ～图 3.55 是差线构成作品，图 3.56 ～图 3.61 是线的面化作品。

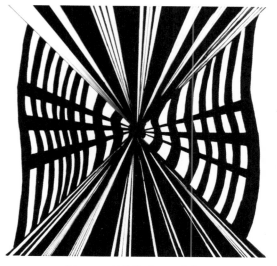

图 3.50 差线构成（粟萌作）

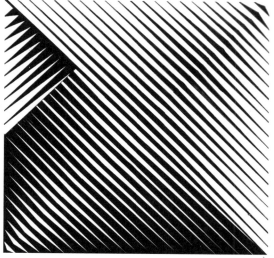

图 3.51 差线构成（陈雪梅作）

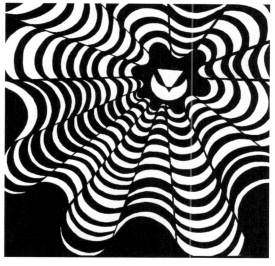

图 3.52 差线构成（李莹作）

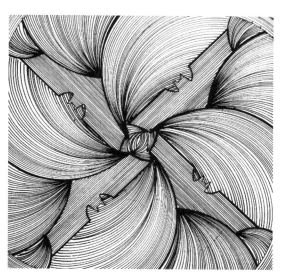

图 3.53 差线构成（方鼎作）

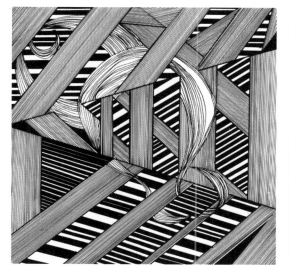

图 3.54 差线构成（马瑶作）

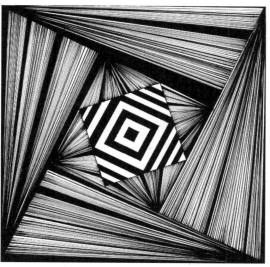

图 3.55 差线构成（李坤键作）

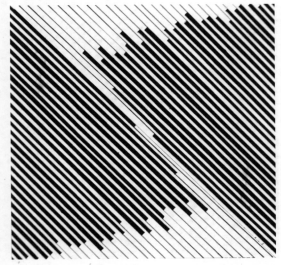

图 3.56 线的面化（陈雪梅作）

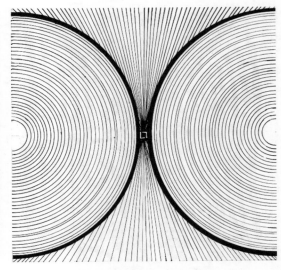

图 3.57 线的面化（冯颖作）

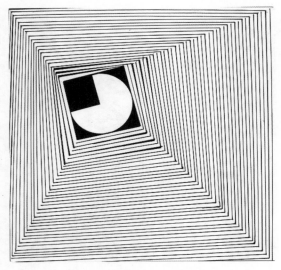

图 3.58 线的面化（刘丽金作）

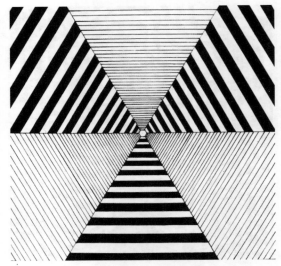

图 3.59 线的面化（赵静作）

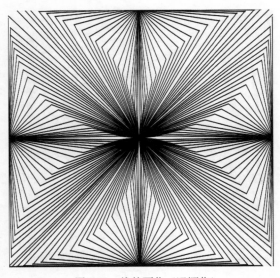

图 3.60 线的面化（冯颖作）

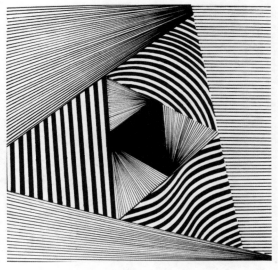

图 3.61 线的面化（牛犇作）

3.2.4 线的错视

线的错视是指线受到色彩、环境、排列方式等因素的相互参照影响，使线的长短、曲直与实际情况发生偏差而产生错觉。

例如，平行线在画面中会被看成斜线，方形会有近大远小的感觉；斜线组合时会产生空间感，而空间感有时又会导致错视。

1. 线的长短错视

长度相同的线因组合方式、所处环境不同，会产生长短看似与事实不符的情况（见图3.62）。

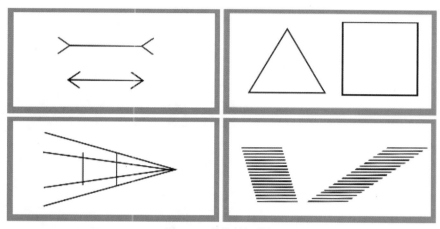

图3.62 线的长短错视

2. 直线的曲化错视

当直线所处环境不同时，会产生曲直与事实不符的情况（见图3.63）。

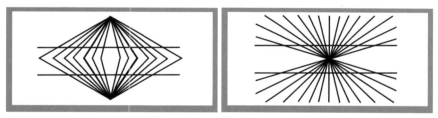

图3.63 直线的曲化错视

3.3 面

3.3.1 面的概念

在几何学中，面是线的移动轨迹；在艺术学中，面是体的表面，点或线的扩大可以形成面，线的围合也可以形成面（见图3.64）。在平面构成的三大基本元素中，面最具多样性，且具有位置、大小、方向、面积等特质。面可以塑造出二维形态，也可以塑造出三维形态，可以是简单形也可以是复杂形（见图3.65和图3.66）。

图 3.64　点、线与面的转化

图 3.65　自然形态的面（一）

图 3.66　自然形态的面（二）

3.3.2　面的形态及视觉特征

1. 面的形态

面与形态有着较为密切的联系，较之点、线元素，它更能从造型角度明确形象的特征。按形的特点，可将面分为平面形、曲面形、偶然形、自然形、人工形等。其中，平面形包含规则平面形、不规则平面形；曲面形包含规则曲面形、不规则曲面形。

2. 面的视觉特征

1）平面形

平面形是由直线按照一定的方向围合成的形象，因其便于工业化生产而常用于建筑设计、工业设计、产品设计中。平面形包含规则平面形和不规则平面形两类。

（1）规则平面形

规则平面形有方形、三角形、菱形、梯形、平行四边形等，视觉上给人理性、安定、简洁、平稳、棱角分明、井然有序的感觉，但却缺乏人情味。方形具有双重轴对称特征，是平面形的代表；三角形及与之相似的形，当夹角较小时，会产生尖锐危险的感觉，设计中要充分把握形的特征，合理运用（见图 3.67）。

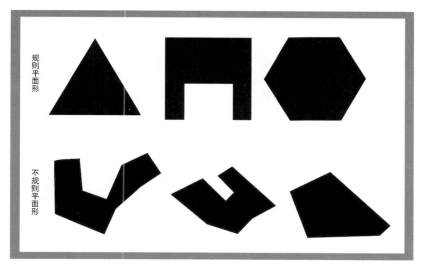

图 3.67　平面形

（2）不规则平面形

不规则平面形具有一定的随机性和无序性，这类图形自由度较大，风格强烈（见图 3.67）。

2）曲面形

曲面形是指由曲线围合而成的形象，包含规则曲面形和非规则曲面形，具有柔软、女性化等特点（见图 3.68）。

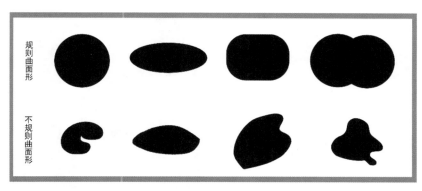

图 3.68　曲面形

（1）规则曲面形

规则曲面形包括圆形、椭圆形等。其中，圆形具有从中心到周边任何一点的距离都相等的特征，是规则曲面形的代表，也是最完美的形，但因缺乏变化易产生呆板的感觉；椭圆形相较之下变化丰富，更具美感，易在心理上产生整齐自由的感觉。

（2）不规则曲面形

较之规则曲面形，不规则曲面形给人优雅、柔美、多变、活泼的感觉，更能充分体现创作者的情感及个性，但若处理不当，则会产生混乱无序之感。

3）偶然形

偶然形是指用特殊的材料、工具、技法形成的具有偶然性的形，如泼墨、扎染、摔碎的杯子、水花等（见图 3.69 和图 3.70）。偶然形具有活泼、随意而富有哲理性的特点，在使用时需要进行加工提炼。

图 3.69　扎染　　　　　　　　　　　　　　　　图 3.70　重彩画

4）自然形

自然形是指在自然法则下形成的各种可视或可触摸的形象，如高山、流水、树木、水滴、鹅卵石、蔬菜、水果等。自然形具有膨胀、优美、弹性等特点，给人生动、舒畅、和谐、自然、古朴的感觉（见图3.71）。

5）人工形

人工形是与自然形相对而言的，是人们为了满足社会生活中某种需求而有意识、有目的地制造、加工出来的形象，如建筑、汽车、轮船、服装等。人工形建立在理性分析的基础上，着重于形象的梳理及架构，具有理性的人文特点（见图3.72）。

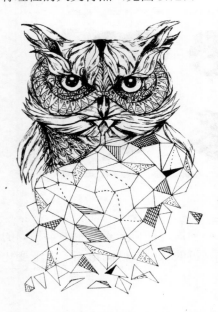

图 3.71　自然形（赵静作）　　　　　　　　　　图 3.72　人工形（蒋武俊）

3.3.3　面的构成形式

面善于表现不同的情感特征，具有较强的可塑性，但需要考虑形的比例及组合分割关系，以形成理想的画面效果。一般来讲，什么样的主题就用什么样感觉的面进行构成表达（见图3.73、图3.74）。

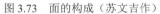

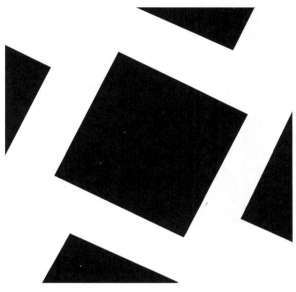

图3.73　面的构成（苏文吉作）　　　　　　　　图3.74　面的构成（冯颖作）

1. 面的组合

将面进行分割，作形状、大小、位置的变化，可呈现出疏密有致、大小有别的群体构成，具有单纯、简洁、明了等特点。

2. 面的体化

面与面组合，可呈现出立体化和空间化的效果。

3. 面的进深

将面元素向中心焦点集中，可形成纵深发展的效果。

图3.75～图3.90是面的构成作品。

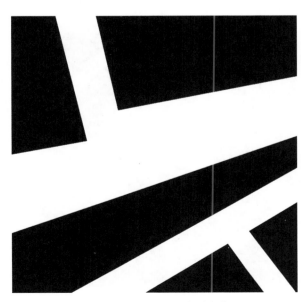

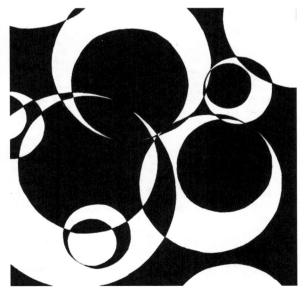

图3.75　面的构成（高晴岚作）　　　　　　　　图3.76　面的构成（李若言作）

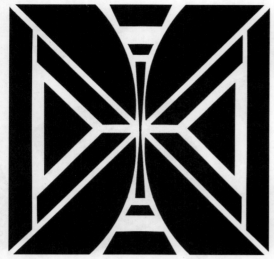

图 3.77　面的构成（马瑶作）

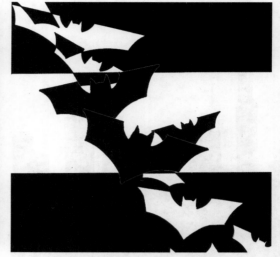

图 3.78　面的构成（方鼎作）

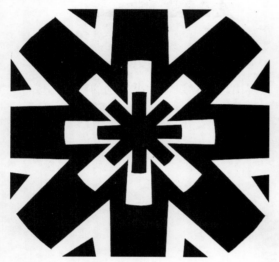

图 3.79　面的构成（石英作）

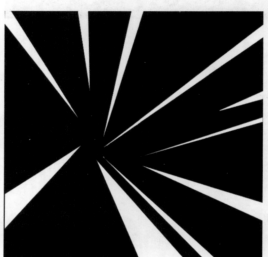

图 3.80　面的构成（严盛作）

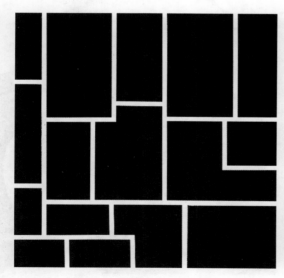

图 3.81　面的构成（严盛作）

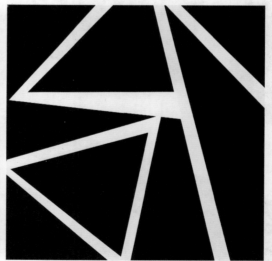

图 3.82　面的构成（侯佩作）

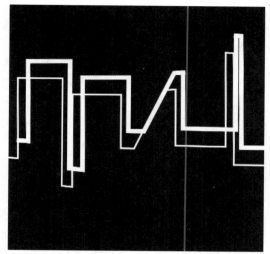

图 3.83 面的构成（严盛作）

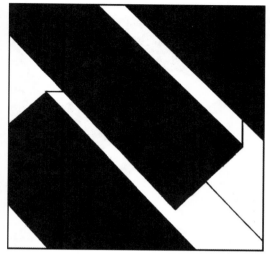

图 3.84 面的构成（谢冰倩作）

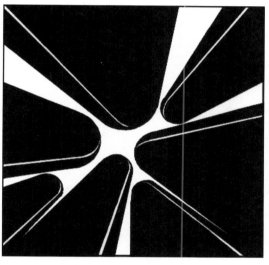

图 3.85 面的构成（谢冰倩作）

图 3.86 面的构成（谢冰倩作）

图 3.87 面的构成（谢冰倩作）

图 3.88 面的构成（刘敏作）

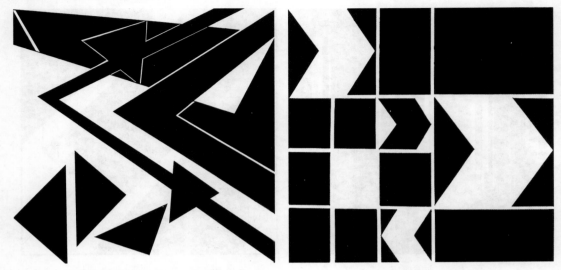

图 3.89　面的构成（刘芮伶作）　　　　　　　图 3.90　面的构成（蒋武俊作）

3.3.4　面的错视

1. 大小的错视

面的错视与点、线的错视非常相似，例如同样大小的形，上面的感觉大，下面的感觉小；颜色浅的感觉大一些，颜色深的感觉小一些；与环境做对比时，环境大的比环境小的小等（见图 3.91）。

2. 形状的错视

圆角的方形其轮廓感觉向内弯曲，形象感不够饱满，因而在运用时可将轮廓线略往外弯曲形成弧线，以便形成心理补偿（见图 3.92）。

3. 色彩的错视

方形列阵中，其交点会在视线移动时形成多个闪烁的灰点，产生错视（见图 3.93）。

图 3.91　面的大小错视

图 3.92　面的形状错视

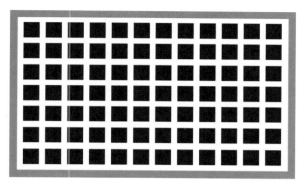

图 3.93　多面排列产生的错视

4. 正负错视

正负错视也是面错视的一种表现。

正负形概念来自丹麦心理学家鲁宾总结的"图底反转理论"。由于画面尺寸的限定，自然而然地形成了一个规定的空间，即画面。通常将画面中封闭的明确形象称为"图"，也叫"正形"，这个形象作为视觉焦点，能够给人留下比较深刻的印象，而图之外的画面，由于没有明确的形象感觉，视觉印象较为模糊，叫作"地"或"底"，也叫"负形"。

图与底是一种衬托与被衬托的关系，在一定的视觉关系下图与底可以相互转换，彼此融合，进而产生双重视觉感受。人们在对形象进行识别时并不是孤立的，而是受到周围环境的影响，使得视觉在图形与背景之间来回转换。当视觉集中于图形上时，此时图形为正形，而背景为负形；当视觉集中在背景上时，图形自然后退，成为背景，而原先的背景成为图形，即"正负错视"，又叫作"图底互换""图底反转""暧昧图形""两可图形"。在正负错视中，既要注意正形的特征，也要注意负形的变化，由此才能使作品更具有设计感。

图底互换表明视觉对形象的获取并不是恒定的，当人的注意力发生改变时，图底关系也跟着发生转换。下面通过"鲁宾之杯"来进一步说明图底互换关系（见图3.94、图3.95）。当视觉集中在白色区域时，我们看到的是白色的形状——"酒杯"，两边的黑色区域——"人像"退居为背景；而当视觉集中于两边的人像时，酒杯退居为背景。我国的太极图案呈现"你中有我，我中有你"的状态，也是图底互换的一种呈现。

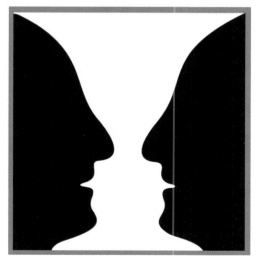

图 3.94　鲁宾之杯（一）

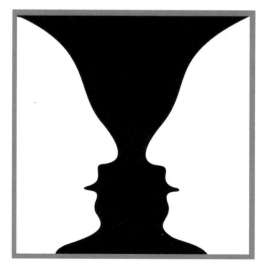

图 3.95　鲁宾之杯（二）

思考与练习

1.运用点元素及构成形式，完成点的构成练习。

2.运用线元素及构成形式，完成线的构成练习。

3.运用面元素及构成形式，完成面的构成练习。

4.综合运用点、线、面元素，完成点、线、面的综合构成练习。

第4章

形与平面空间的关系

教学目的：

　　形与平面空间的架构关系直接影响构成的形式，通过理解形的创造方式、基本形的创造方式、骨骼的概念等内容，掌握形与平面空间的架构方法。

教学内容：

- 形；
- 基本形；
- 骨骼。

教学重难点：

掌握基本形的构成方式，理解形与平面空间的关系。

4.1　形的创造方式

4.1.1　形的概念

　　"形"是在艺术创作过程中经常使用的词汇，在《现代汉语词典》中指物体的形状，常用的组合词汇有形状、形象、形态等。

　　"形状"指的是物体或图形由外部的线条或面组合呈现的外表样式，它只有二维空间状态下的长、宽，但没有深度；"形态"是事物存在的本来样貌，是在一定条件下可以感知和把握的形的样式，与形象、形状相比，形态在任何角度观看都会引起轮廓的变化，具有体量、触感、质感、光影感等空间特征。"形象"是造型的样子，是从审美角度出发，在二维空间中通过艺术手段创造的，能够引起人的思想或感情活动的艺术形象，它包括视觉元素的大小、形状、方向、色彩、位置、肌理等。在平面构成中，凡是出现在画面中的形，都称为形象。

　　自然界中的形呈现出纷繁复杂的样貌，不是所有的形都可以引起审美兴趣，需要将复杂的形进行简化、抽象、分解、归纳、总结，创造出符合审美兴趣的形象，以此训练造型能力和审美感知能力。对于形的创造方式，一方面来自个人经验，另一方面也有一定的规律、方法可以依据。

4.1.2　形的创造方式

　　形的创造方式如图 4.1 所示。

1．分离

　　分离是指形象与形象之间分开，保持一定的距离，这时形象在画面中呈现各自的样貌，形象与形象之间存在一种特殊的视觉张力，并与画面形成相互制约关系。

2．相遇

　　相遇是指形象与形象的边缘轮廓刚好接触，但没有重叠，由此形成了一个新的图形，使得原本的形象更为丰富。

3．联合

　　联合是指形象与形象交错并相互融合，在视觉上成为一个统一的整体，形成面积较大的新形象。

4．覆叠

　　覆叠是指形象与形象交错时，一个形象挡住了另一个形象，视觉上形成了一前一后或一上一下的空间感觉。

5．透叠

　　透叠是指形象与形象交错时，重叠的部分被减去由此形成新的形象。通常深色形象透叠为浅色，浅色形象透叠为深色。

6．差叠

　　差叠是指形象与形象交错时，重叠的部分被强调出来，而未重叠的部分被减去，形成新的形象。

7．减缺

　　减缺是指形象与形象交错时，一个形象减去另一个形象重叠的部分，形成新的形象。

8．重合

　　重合是指两个形象完全重叠在一起，形成新的形象，若形象、大小、方向完全一致，则就没有了设

计意义。

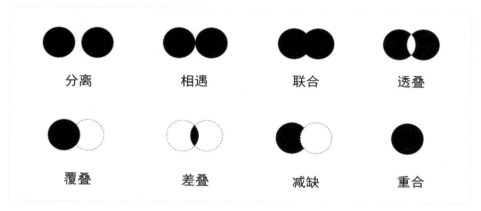

图 4.1　形的创造方式

4.2　基　本　形

4.2.1　基本形的概念

基本形即形基本的样子、基本的形象，是构成图形的最小设计单位，任何形象都可以作为基本形。从狭义来讲，基本形是一个简单形；从广义来讲，任何简单形组成的单元形都可以作为基本形。

4.2.2　基本形的群化

基本形的群化，是指以一个基本形为单位，做方向、位置、大小等的组织变化，使之成为全新形象的图形创造方法。

基本形的群化方式包括规律性排列和非规律性排列两种。规律性排列是指以秩序排列的方式组合构成图形的手段，主要有线性排列、对称排列、环绕排列、发射排列等；非规律性排列是一种自由排列手段，可以一个基本形为单位，使用镜像、旋转等方式进行自由排列。在进行基本形群化时应注意：基本形应尽量简练，不宜过多过杂，避免琐碎纤细；群化后的图形应紧凑严密，注意整体性和美观性及正负形关系；可以灵活运用形的相关组合方式进行群化练习，这也是平面构成美感训练的重要手段之一。

图 4.2～图 4.17 是基本形的群化作品。

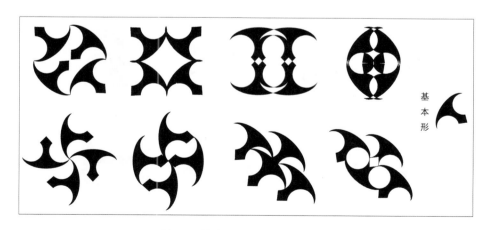

图 4.2　基本形的群化（柴艺红作）

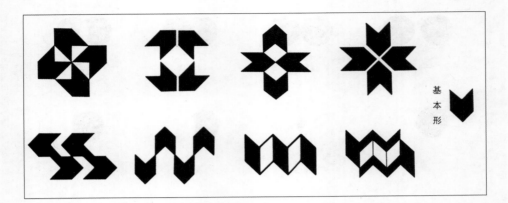

图 4.3　基本形的群化（方旻晔作）

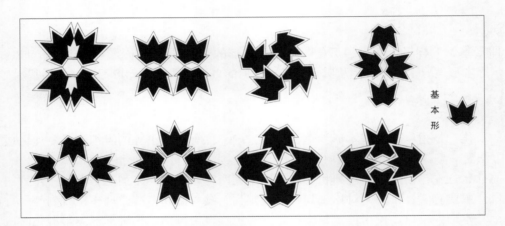

图 4.4　基本形的群化（唐忠艳作）

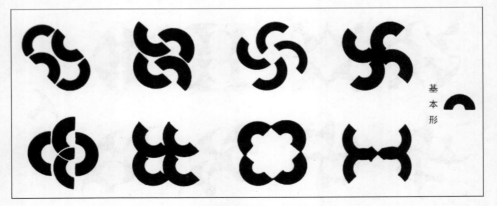

图 4.5　基本形的群化（冯传森作）

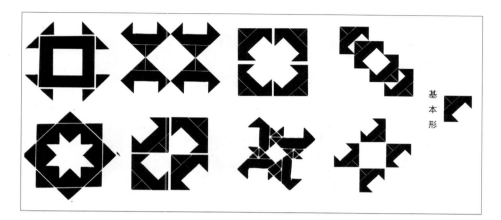

图 4.6 基本形的群化（苟杰川作）

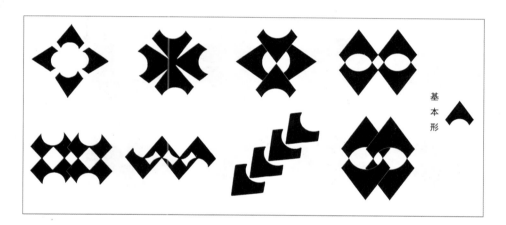

图 4.7 基本形的群化（何苗作）

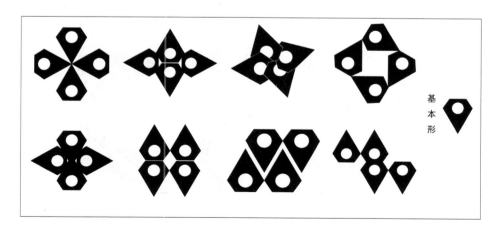

图 4.8 基本形的群化（李坤键作）

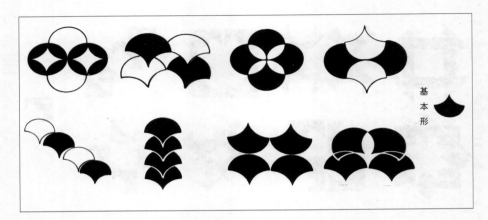

图 4.9　基本形的群化（廖磊作）

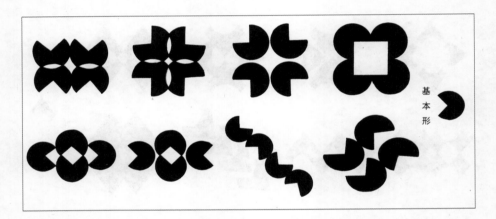

图 4.10　基本形的群化（刘丽金作）

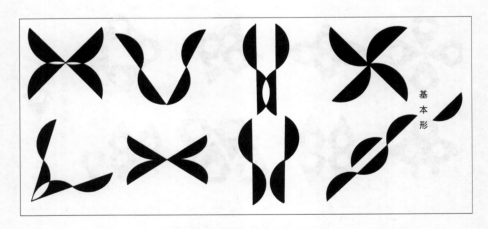

图 4.11　基本形的群化（刘苏瑶作）

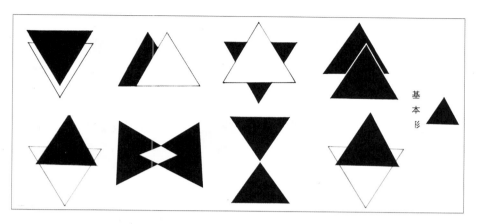

图 4.12　基本形的群化（王帅作）

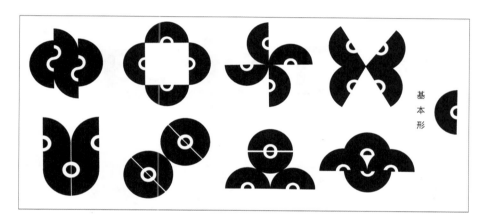

图 4.13　基本形的群化（吴海波作）

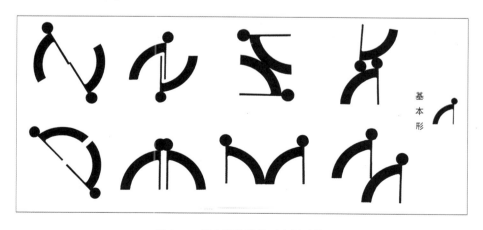

图 4.14　基本形的群化（余浏昕作）

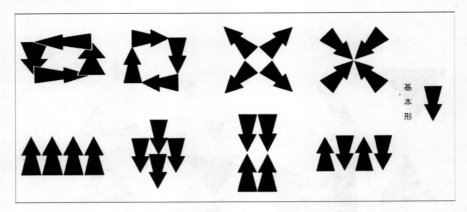

图 4.15　基本形的群化（杜世磊作）

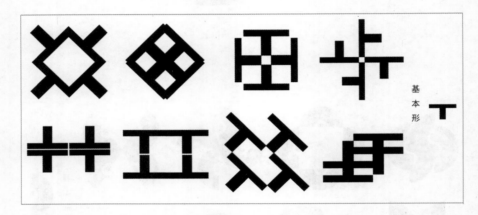

图 4.16　基本形的群化（高晴岚作）

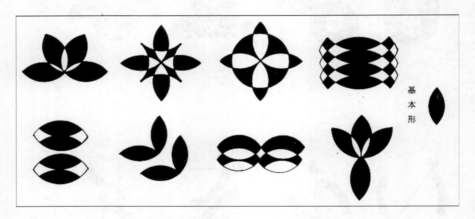

图 4.17　基本形的群化（黄柳作）

4.2.3　基本形的群化在设计中的应用

　　基本形的群化在设计中常用来构成简洁的标志、标识、符号等，为设计提供丰富的设计方案，特别是在进行标志设计时，可以通过群化的手段将基本形进行组合设计，从而在方寸之间使设计的内容更加丰富多彩，增强标志带来的视觉冲击感。

4.3 骨　　骼

4.3.1　骨骼的概念及作用

1. 骨骼的概念

形象进入到画面中，需要按照一定的规律进行编排，这种编排规律就叫骨骼。骨骼就像人体的骨架、树木的枝干、楼房的框架，它是构成图形的框架，是为调控形象而画出的有形或无形的格子、线、框，决定了形象与画面的基本关系。在实际运用中，骨骼不会独立存在，要以突出形象为目的进行设计。一般来说，整齐的骨骼会使人感觉有序，按一定比例绘制的骨骼具有节奏感、韵律感，骨骼若是发生突变，就会形成强烈的对比。

2. 骨骼的作用

骨骼是支撑、构成形象的基本单位，将基本形输入到骨骼中进行不同的编排，就能构成不同的图形。通过图 4.18 和图 4.19 可以看到：由于骨骼的形状发生了变化，从而导致进入到骨骼中的基本形也相应地发生了大小和形状上的变化；每个骨骼单位都是形象存在的空间，它起到固定基本形的位置（编排形象）和分割画面（管理形象）的作用。

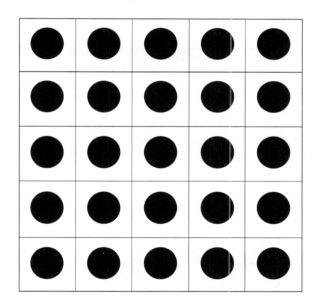

图 4.18　骨骼与基本形的关系（一）

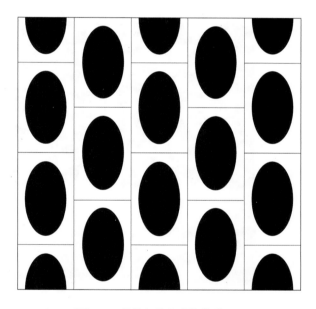

图 4.19　骨骼与基本形的关系（二）

4.3.2　骨骼的分类

1. 规律性骨骼与非规律性骨骼

规律性骨骼是指按照数学方式设计的骨骼，在表现时具有骨骼线严谨准确，数理感强烈的特征。规律性骨骼主要有重复骨骼、渐变骨骼、发射骨骼等（见图 4.20～图 4.23）。

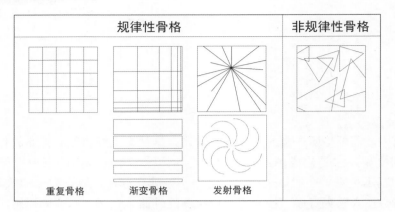

图 4.20 骨骼的分类

非规律性骨骼（见图 4.24）带有很大的随意性，它由规律性骨骼自由衍变而成，表现出较强的趣味感和相对自由的变化。因此非规律性骨骼在设计时需根据设计内容和设计目的，调动审美经验，从整体上掌控效果。非规律性骨骼主要有特异骨骼、聚散骨骼、对比骨骼等。

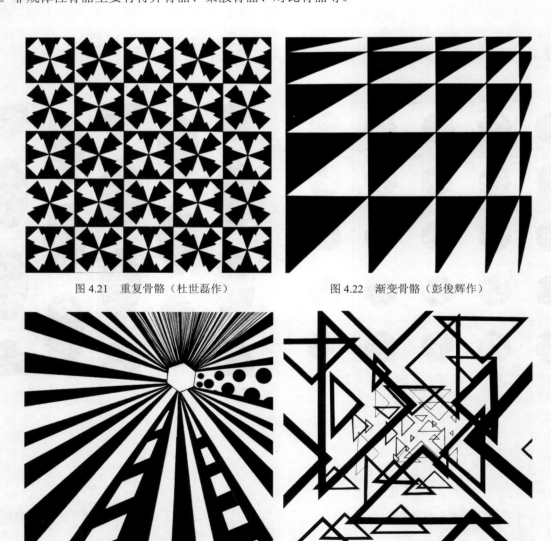

图 4.21 重复骨骼（杜世磊作）　　　　　　　　　图 4.22 渐变骨骼（彭俊辉作）

图 4.23 发射骨骼（李坤键作）　　　　　　　　　图 4.24 非规律性骨骼（吴敏作）

2. 显性骨骼与隐性骨骼

显性骨骼起到限定基本形的位置、大小、形状等的作用，如果基本形超过骨骼单位，便受到分割，只保留骨骼单位内的形象，当图形编排完成后，即便擦除骨骼线也依旧能够看出骨骼的结构样式，因此又叫作有作用性骨骼（见图4.25）。

隐性骨骼只起到固定基本形的作用，对超过骨骼单位的基本形不做任何改动；骨骼线不会形成独立的骨骼单位。如果基本形设定较大，则相邻的两个形象之间会形成重叠，完成后的画面不会显出骨骼线；如果基本形设定较小，并置于骨骼线上，则还能看到部分骨骼线，骨骼线与基本形重合，形成新的图形（见图4.26）。

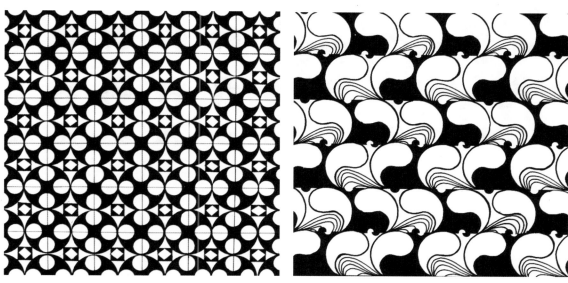

图4.25 显性骨骼（柴艺红作）　　　　　　图4.26 隐性骨骼（关晓茗作）

4.3.3 骨骼与基本形的变化规律

①骨骼不变，基本形的应用方式不变（见图4.27）。
②骨骼不变，基本形的方向转变（见图4.28）。

图4.27 骨骼不变，基本形的应用方式不变

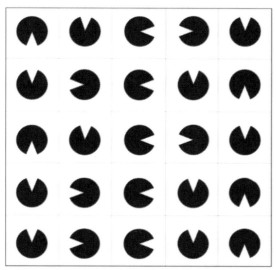

图4.28 骨骼不变，基本形的方向转变

③骨骼不变，基本形不变，基本形的色彩表现方式发生变化（见图4.29）。

④骨骼不变，基本形不变，基本形的摆放位置发生变化（见图4.30）。

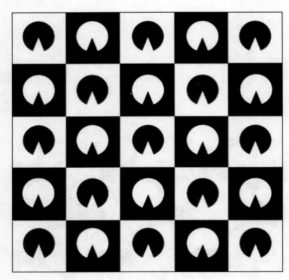

图4.29 骨骼不变，基本形不变，基本形的色彩表现方式发生变化

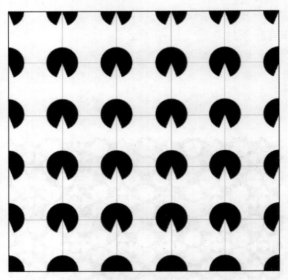

图4.30 骨骼不变，基本形不变，基本形的摆放位置发生变化

思考与练习

以形的创造方式设计基本形，并进行基本形的群化构成练习（要求：以规律性排列方式组成不同的图形，使用的基本形数量需保持一致，并装裱于黑卡纸上）。

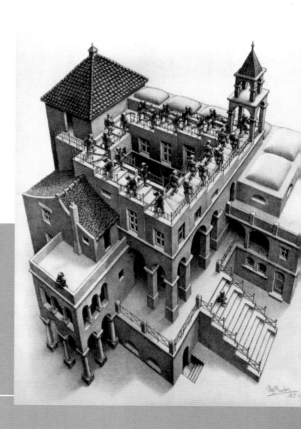

第5章

平面构成的构成方式

教学目的：

掌握平面构成的构成方式，理解不同构成方式的视觉感受及心理感受，并能运用形式美法则进行灵活设计。

教学内容：

● 秩序性构成（重复、近似、渐变、发射）；
● 对比性构成（特异、密集、对比、空间）；
● 肌理构成。

教学重难点：

形式美法则在各种构成方法中的灵活运用。

　　平面构成的一个重点是研究形象在平面空间内的编排和组合构成方式。根据编排的特点，平面构成可分为秩序性构成和对比性构成两大类。所谓秩序性构成，是指将形式美法则和画面内容统一起来，有条理、有组织地安排各个构成部分，呈现出有序的画面状态。这类构成方式一般使用规律性骨骼，主要包括重复构成、近似构成、渐变构成、发射构成。对比性构成一般采用自由的编排方式，强调视觉上的对比，一般采用非规律性骨骼，包括特异构成、密集构成、对比构成、肌理构成等。

5.1　秩序性构成

5.1.1　重复构成

1. 重复构成的概念

　　生活中的重复形式非常常见，心脏的跳动、四季的轮回、建筑外观上的窗户、屋顶的瓦片、电视广告的反复播放、印刷品等（见图5.1）。歌德说过："重复就是力量。"重复是设计中常用的表现方式，美国艺术家安迪·沃霍尔的波普艺术作品《玛丽莲·梦露》，采用印刷的手段大规模复制梦露的形象，具有强烈的形象识别性，表达了图像背后的明星仅是工业化生产线上制造出来的消费商品，能够给人带来生活的梦想，但对个体来说却是一种非人化状态：不断重复的梦露就像是商品，毫无情感，也毫无隐私可言，折射出了 20 世纪 60 年代美国的大众流行文化思潮。

图5.1　中国古代宋锦纹样（大多采用重复形式，纹样规整，质地有厚重之感）

　　重复构成是指以统一的基本形，在重复骨骼中进行反复排列的构成方式。重复构成具有秩序且整齐、富有节奏感的特点，起到强化形象特征、加深主题印象的作用。

图5.2 重复构成（唐忠艳作）　　　　　图5.3 重复构成（曾思宇作）

2. 重复构成的骨骼

　　重复构成使用重复骨骼，骨骼线以垂直线和水平线为主，也可以使用斜线、折线、曲线等；每一个骨骼单位的形状、大小完全相同；可以采用90°组织、45°组织、弧线组织、折线组织、移位组织等（见图5.4～图5.8）；骨骼单位的大小需要根据形象的复杂程度来决定。通常，骨骼单位越小，重复的效果越强烈。

图 5.4　90°组织

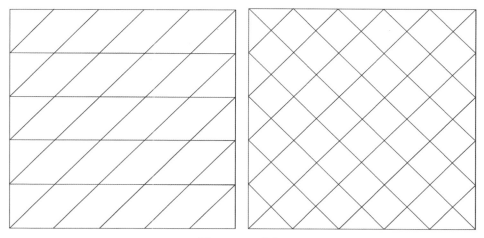

图 5.5　45°组织

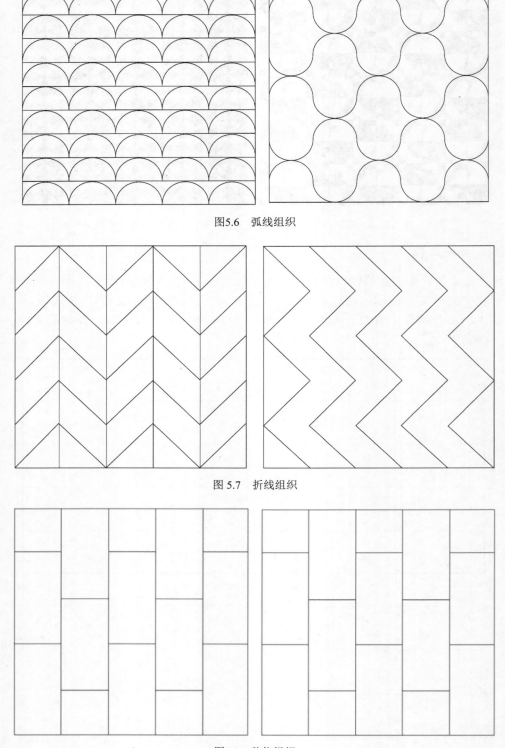

图5.6 弧线组织

图 5.7 折线组织

图5.8 移位组织

3. 重复构成的方式

作重复构成时，应选用比较简洁的基本形，过于复杂的形象不易组合，且容易造成画面的繁乱；应注意基本形和骨骼的协调，同时还可调整基本形的大小、色彩、方向、肌理等，使其形成重复规律，以

避免重复带来的呆板、乏味感觉。

（1）基本形重复

基本形重复是重复构成中最基本、最简单的方式，是在重复骨骼中使用相同的基本形，作方向、大小、位置、色彩一致的重复排列的方式。该构成方式给人和谐统一的感觉，如奥运会标志就是该构成方式的代表（见图5.9～图5.17）。

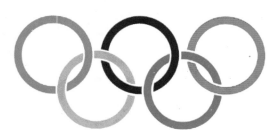

图5.9 奥运会标志

图5.10 基本形重复（陈奇汉作）

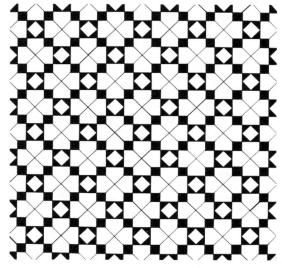

图5.11 基本形重复（方旻晔作）

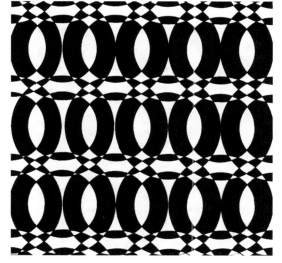

图5.12 基本形重复（陈雪梅作）

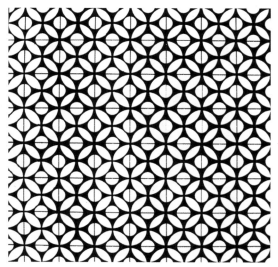

图5.13 基本形重复（方旻晔作）

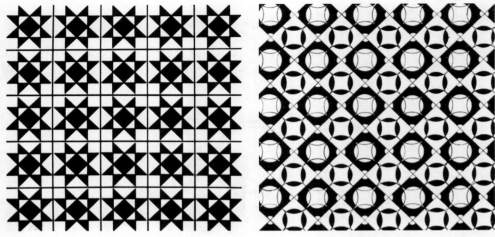

图 5.14　基本形重复（冯传森作）　　　　　　图 5.15　基本形重复（方旻晔作）

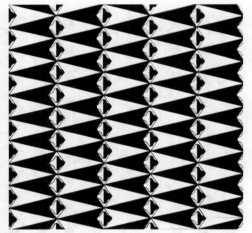

图 5.16　基本形重复（靳遥作）　　　　　　图 5.17　基本形重复（赵静作）

（2）方向重复

方向重复是指在重复骨骼中，利用具有显著方向特征的基本形，按一定的规律作方向变动的构成方式（见图 5.18～图 5.23）。

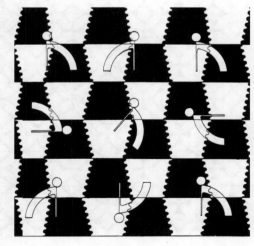

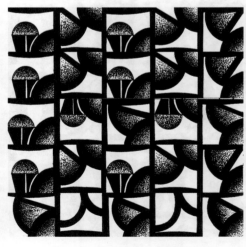

图 5.18　方向重复（余浏昕作）　　　　　　图 5.19　方向重复（童淑贞作）

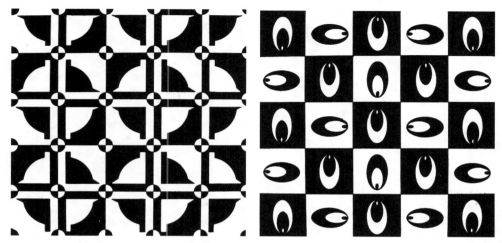

图 5.20　方向重复（王媛媛作）　　　　　图 5.21　方向重复（彭俊辉作）

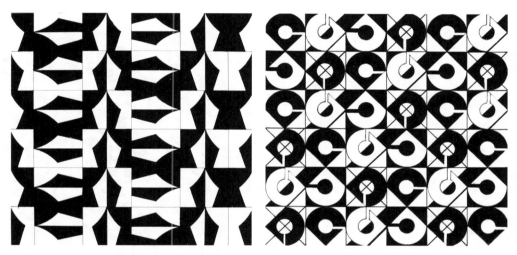

图 5.22　方向重复（刘敏作）　　　　　图 5.23　方向重复（张潇文作）

（3）色彩重复

色彩重复是指在重复骨骼中，以黑、白、灰为基调，改变相邻两个骨骼单位的色彩，作重复排列的构成方式。色彩重复可以是一黑一白，也可以是黑、白、灰综合运用（见图 5.24～图 5.33）。

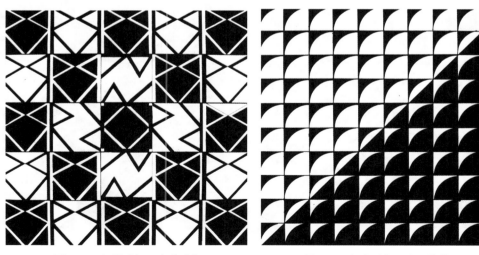

图 5.24　色彩重复（沈威威作）　　　　　图 5.25　色彩重复（陈雪梅作）

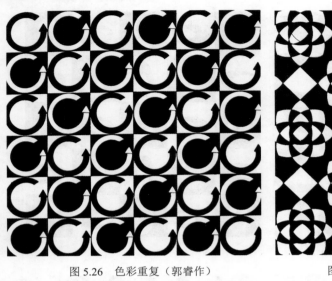

图 5.26 色彩重复（郭睿作）

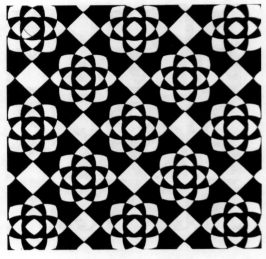

图 5.27 色彩重复（黄柳作）

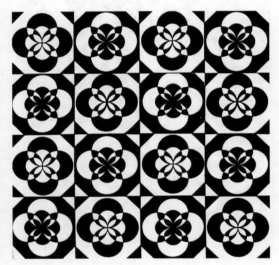

图 5.28 色彩重复（李若言作）

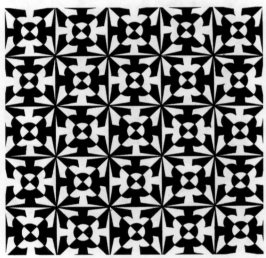

图 5.29 色彩重复（何苗作）

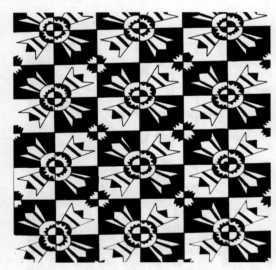

图 5.30 色彩重复（刘琴作）

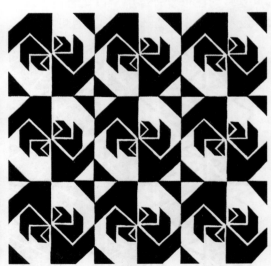

图 5.31 色彩重复（谢冰倩作）

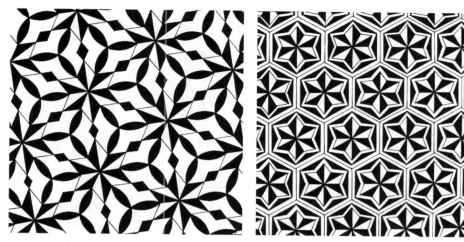

图 5.32 色彩重复（赵静作）　　　图 5.33 色彩重复（赵静作）

（4）单元重复

单元重复是指在重复骨骼中，将多个基本形组合成为一个单元形，并以单元形作重复排列的构成方式（见图 5.34～图 5.42）。

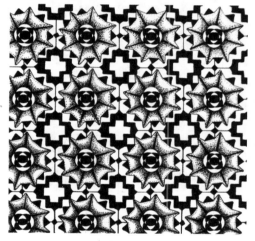

图 5.34 单元重复（刘琴作）

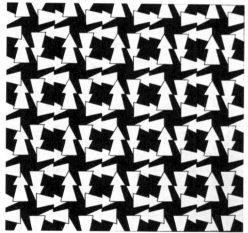

图 5.35 单元重复（杜世磊作）

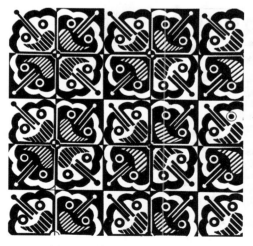

图 5.36 单元重复（关晓茗作）

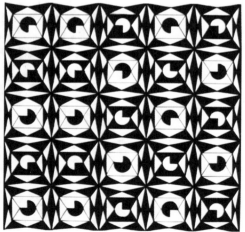

图 5.37 单元重复（刘丽金作）

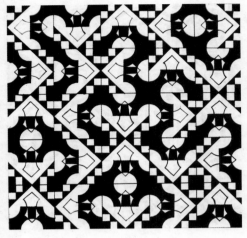

图 5.38　单元重复（苏文吉作）

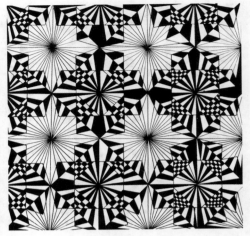

图 5.39　单元重复（谭欣作）

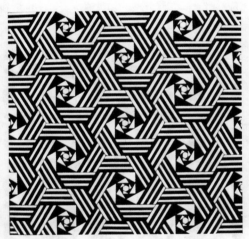

图 5.40　单元重复（赵静作）

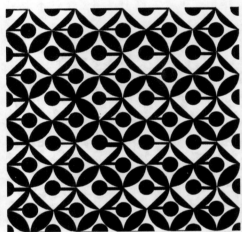

图 5.41　单元重复（张潇文作）

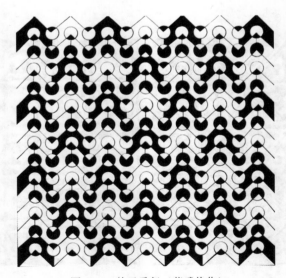

图 5.42　单元重复（蒋武俊作）

5.1.2 近似构成

1. 近似构成的概念

近似是指形象的相近或相似。生活中没有绝对一样的形象，但近似元素非常多，例如常见的有钥匙、指纹、人类的形象等，它们在大小、形象、色彩、肌理等方面有着相似的特征，呈现出统一中的变化。

近似构成是指以近似基本形进行组合排列的构成方式。它与重复构成相似，在运用中应注意理清概念，避免混淆。

2. 近似构成的骨骼

近似构成中使用的骨骼有重复骨骼和近似骨骼。近似骨骼是指各个骨骼单位在形状、大小上有一定的变化，但又力求某一个方面的相似，它没有重复骨骼那么严谨，强调统一中的变化，更容易形成活泼的感觉（见图5.43）。

图 5.43　近似骨骼

3. 近似构成的方式

近似构成要注意基本形的近似程度，若近似程度过大，易产生重复之感；若近似程度过小，则又缺乏统一，失去近似的意义。在运用中，可以使用联想、分解、联合等设计近似基本形，并将其运用于适合的骨骼中。

（1）联想

联想是指从物种、功能、意义、族谱等方面提取相似的某种因素进行基本形设计的构成方式。该构成方式具有较大的表现空间。

（2）分解

①将基本形分解成不完整形，并将其表现于近似骨骼中，大脑会主动将这些不完整形组进行组合，在视觉上依旧能感觉出基本形的原貌。

②以某一基本形为原型，作形象上的加减、变形，并作大小、方向等变化，形成近似构成。

（3）联合

联合是指在近似构成中，使用两个或两个以上的基本形，改变其组合的位置、大小，构成近似基本形。

图 5.44～图 5.60 是近似构成作品。

图 5.44　近似构成（黄柳作）

图 5.45　近似构成（苟杰川作）　　　　图 5.46　近似构成（粟萌作）

图 5.47　近似构成（吴海波作）

图 5.48　近似构成（马瑶作）

图 5.49　近似构成（沈威威作）

图 5.50　近似构成（冯传森作）

图 5.51　近似构成（陈雪梅作）

图 5.52　近似构成（高晴岚作）

图 5.53　近似构成（关晓茗作）

图 5.54　近似构成（刘琴作）

图 5.55　近似构成（牛犇作）

图 5.56　近似构成（牛犇作）

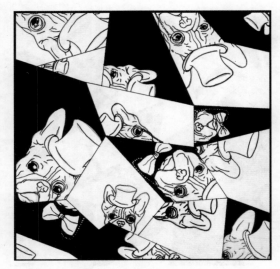

图 5.57　近似构成（刘芮伶作）

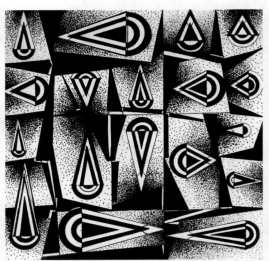

图 5.58　近似构成（童淑贞作）

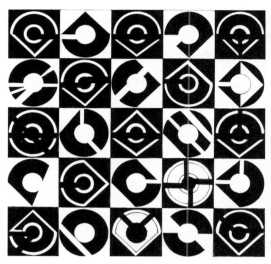
图 5.59 近似构成（童淑贞作）

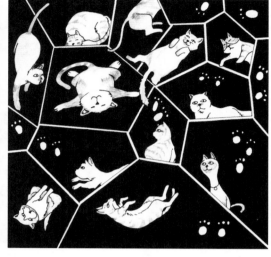
图 5.60 近似构成（蒋武俊作）

5.1.3 渐变构成

1. 渐变的概念

渐变是形象循序渐进的规律变化过程，同时许多自然现象都具有渐变的特点，如透视原理中的近大远小变化，事件发生、发展、结束的过程，孩童的成长等（见图 5.61～图 5.62）。在平面构成中，渐变构成是指形象或骨骼有规律的渐进式变化，是一种有节奏性的规律变化，能够产生强烈的空间感、透视感、层次感，是一种统一变化的构成关系。

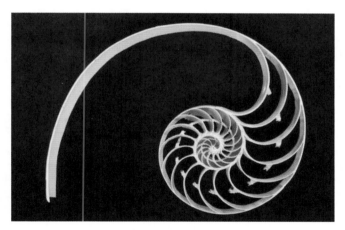
图 5.61 鹦鹉螺内部呈现的渐变节奏

2. 渐变构成的方式

（1）基本形渐变

基本形渐变是指一个形象渐次变到另一个形象的过程，包括形状渐变、大小渐变、方向渐变、位置渐变等，可以是整体的渐变，也可以是部分融合渐变。基本形渐变从初始形象到最终形象，其内涵到外形的变化非常大，如果把中间过程去掉可能是两个完全不相干的形象，因此变化步骤需要考虑形象之间的内在关联。这种构成方式包含了图形创意的研究内容，能够很好地训练图形设计能力。

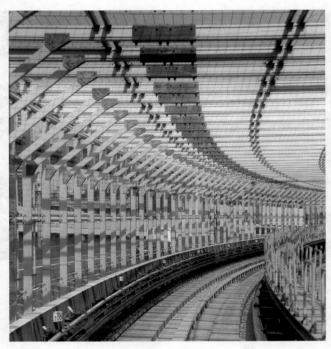

图 5.62　列车轨道的近大远小变化

（2）骨骼渐变

骨骼渐变是指骨骼线依照数理关系进行有规律的渐次放大或缩小，基本形随骨骼单元的变化而变化，产生炫目的视觉效果。骨骼渐变有单元渐变、双元渐变、分条渐变、正负渐变等。

①单元渐变：双组骨骼线的一组作等间距排列，另一组作渐变，或仅使用一组骨骼线作渐变（见图 5.63）。

②双元渐变：双组骨骼线同时作宽窄渐变的方式，较之单元渐变更有立体感、运动感（见图 5.64）。

③分条渐变：将画面分成多个区域，分别作渐变的方式（见图 5.65）。

④正负渐变：也称阴阳渐变，有两种表现方式：一是正、负形同时发生渐变；二是仅正形或仅负形发生渐变（见图 5.66）。

图 5.67 ～图 5.78 是渐变构成作品。

图 5.63　单元渐变

图 5.64　双元渐变

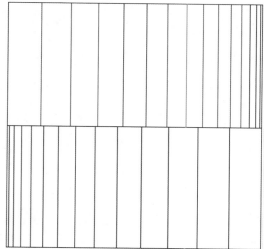

图 5.65　分条渐变

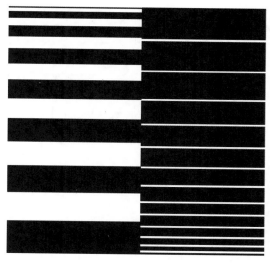

图 5.66　正负渐变

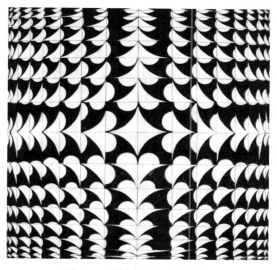

图 5.67　渐变构成（柴艺红作）

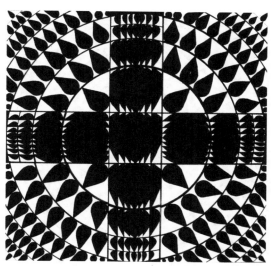

图 5.68　渐变构成（邓艳作）

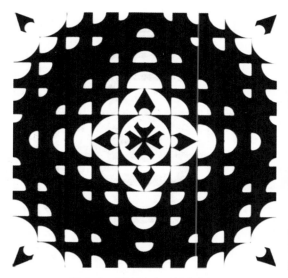

图 5.69　渐变构成（何苗作）

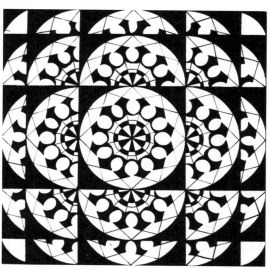

图 5.70　渐变构成（苏文吉作）

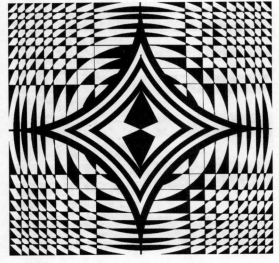

图 5.71　渐变构成（谭欣作）

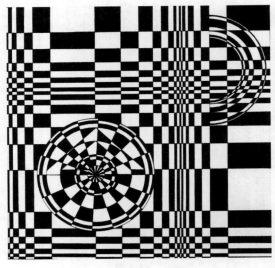

图 5.72　渐变构成（张潇文作）

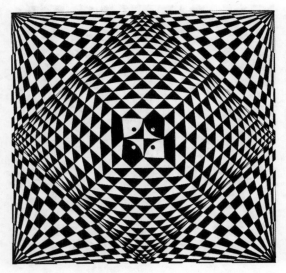

图 5.73　渐变构成（张丽君作）

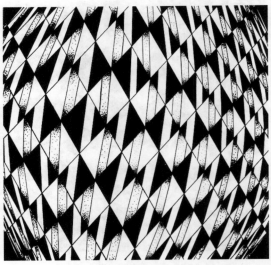

图 5.74　渐变构成（马瑶作）

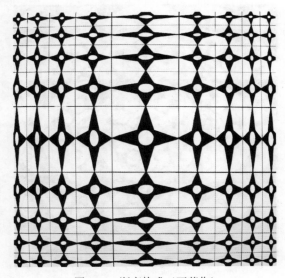

图 5.75　渐变构成（石英作）

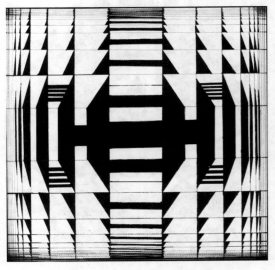

图 5.76　渐变构成（雍雯雯作）

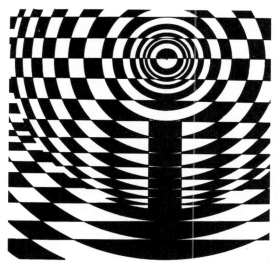

图 5.77 渐变构成（吴海波作）　　　　图 5.78 渐变构成（赵静作）

5.1.4 发射构成

1. 发射构成的概念

发射具有从中心向四周扩散的特点，如绽放的花朵、节日的烟花、水波的纹路、太阳的光芒等。发射构成是一种特殊的重复和渐变，是指发射的骨骼或基本形围绕一个或多个中心点，由内向外或由外向内有序地排列，形成从中心向四周扩散或从四周向中心聚拢的效果，具有较强的视觉张力，能够产生力量的爆发、深邃的空间、闪烁的光、晕眩感、动感等联想。

2. 发射构成的骨骼

发射构成的骨骼应具备发射点和发射线两个基本因素。

（1）发射点

发射点是骨骼线的交点，也是发射的中心点。在一件发射构成作品中，可以有一个发射点，也可以有多个发射点（见图 5.79）。

（2）发射线

发射线必须交于发射点上，形成明确的中心点，可以根据表达主题、画面效果，使用直线、弧线、曲线等进行发射骨骼的设计（见图 5.79）。

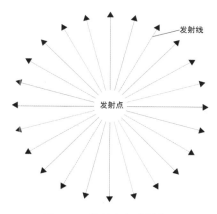

图 5.79 发射点与发射线

（3）发射构成骨骼的分类

发射构成的骨骼有三大类，分别是中心式、同心式、多心式（见图 5.80～图 5.83）。

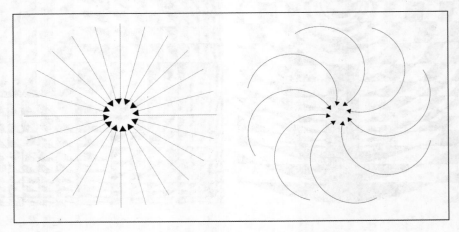

图 5.80　中心式（向心）发射构成骨骼

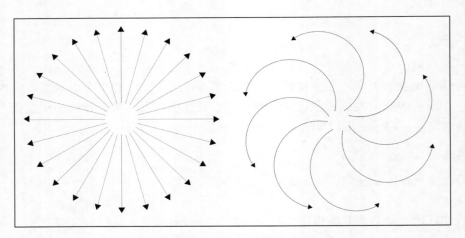

图 5.81　中心式（离心）发射构成骨骼

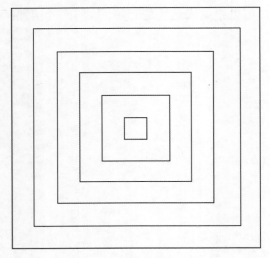

图 5.82　同心式发射构成骨骼

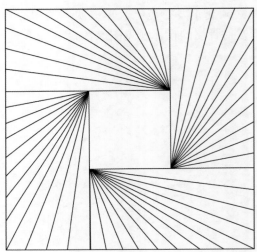

图 5.83　多心式发射构成骨骼

3．发射构成的方式

由于发射构成骨骼的不同，可以将发射构成分为中心发射、同心发射、多心发射等。

（1）中心发射

中心发射包括中心式与离心式两种方式：当发射的骨骼线和基本形由四周向发射点发射时，形成中心式发射；当发射的骨骼线和基本形由发射点向四周发射时，形成离心式发射。中心发射是发射构成中较常用的方式（见图 5.84）。

（2）同心发射

骨骼线围绕发射点层层环绕、向外扩散，每一层的基本形数量逐渐增加，形成同心发射，塑造出较为深邃的空间感。同心发射骨骼的环绕方式有圆形环绕、方形环绕、三角形环绕、自由形环绕等（见图 5.85）。

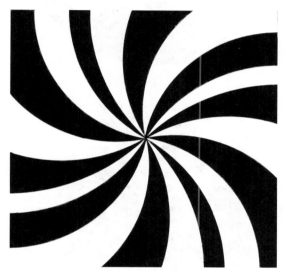

图 5.84　中心发射（王帅作）　　　　　　图 5.85　同心发射（冯颖作）

（3）多心发射

在画面中设计多个发射点进行发射构成表现，称为多心发射。多心发射能够表达较为丰富的空间层次感和起伏感，也比较具有科幻感（见图 5.86）。

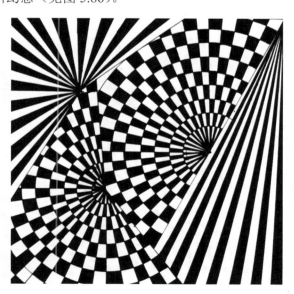

图 5.86　多心发射（苟杰川作）

图 5.87～图 5.104 是发射构成作品。

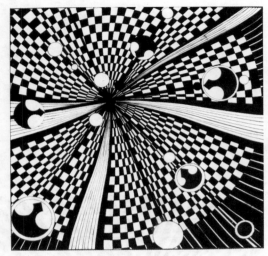

图 5.87　发射构成（柴艺红作）

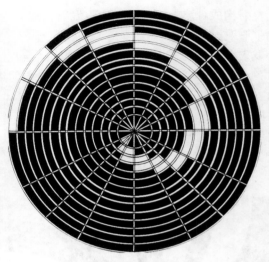

图 5.88　发射构成（陈雪梅作）

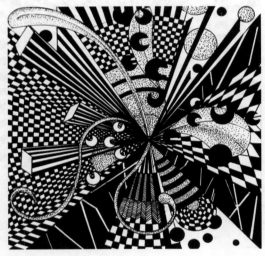

图 5.89　发射构成（孙娜作）

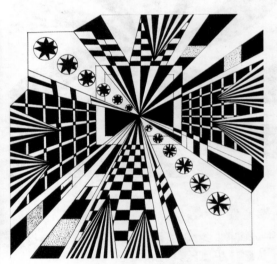

图 5.90　发射构成（谭欣作）

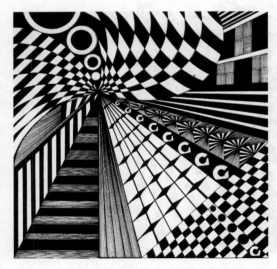

图 5.91　发射构成（张潇文作）

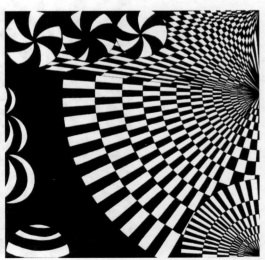

图 5.92　发射构成（邓艳作）

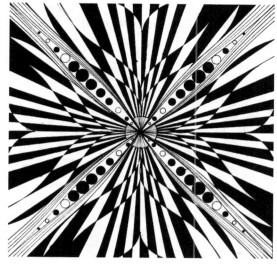

图 5.93 发射构成（韩俊男作）

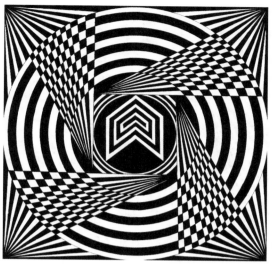

图 5.94 发射构成（蒋武俊作）

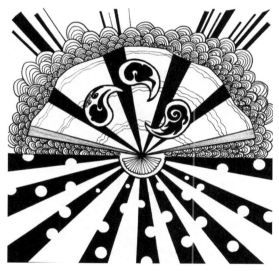

图 5.95 发射构成（关晓茗作）

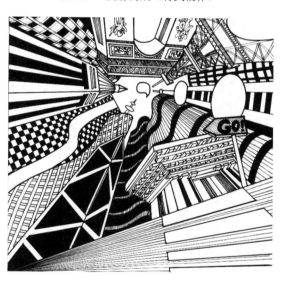

图 5.96 发射构成（关晓茗作）

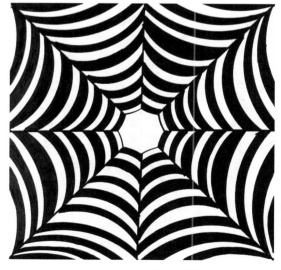

图 5.97 发射构成（侯佩作）

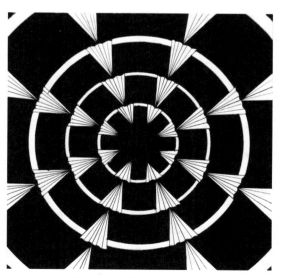

图 5.98 发射构成（侯佩作）

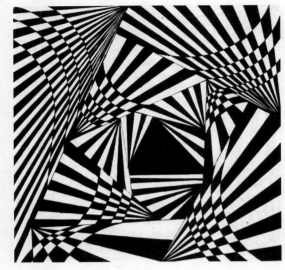

图 5.99　发射构成（李莹作）

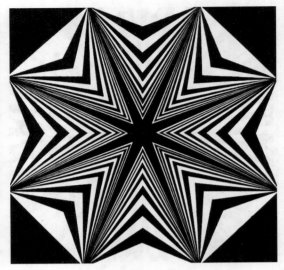

图 5.100　发射构成（石英作）

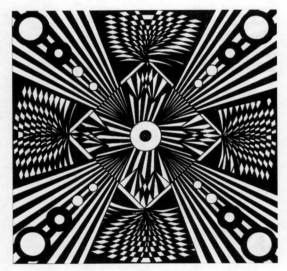

图 5.101　发射构成（刘琴作）

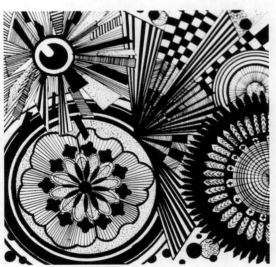

图 5.102　发射构成（孙娜作）

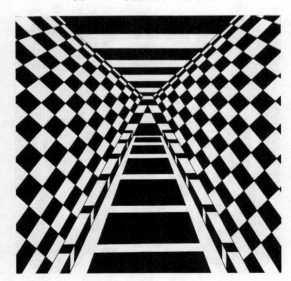

图 5.103　发射构成（杜世磊作）

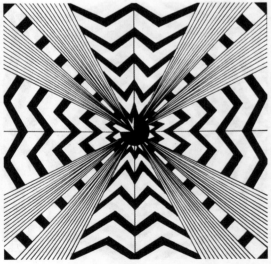

图 5.104　发射构成（刘丽金作）

5.2 对比性构成

5.2.1 特异构成

1. 特异构成的概念

特异也称变异，是在规律中求变化的一种表现方式，具有比较性，如"万绿丛中一点红"的红、"鹤立鸡群"的鹤都是特异的例子。特异构成是指在大部分的构成元素保持规律的情况下，个别骨骼或基本形改变特征，寻求突破，形成局部与整体不和，但又与规律不失联系的构成方式。特异构成能够使特异元素突出而醒目，打破统一单调，形成视觉焦点，起到突出重点、转移注意力、引导视线、增强趣味性、传达信息的作用。

2. 特异构成的方式

特异构成的表现方式有基本形特异、大小特异、色彩特异、方向特异、肌理特异等。在具体应用时，应注意从构图角度考虑特异元素的摆放位置和大小；特异的部分不宜过多，以免冲淡视觉冲击力；应考虑局部与整体的关联，既要保持某种关联性，又要有差异。

（1）基本形特异

在规律性组合中，少部分基本形发生特异，称为基本形特异。特异的部分可以用曲直、繁简、抽象与具象等具有矛盾感的形象进行表现（见图5.105）。

（2）大小特异

在规律性组合中，部分基本形作大小的调整，称为大小特异（见图5.106）。

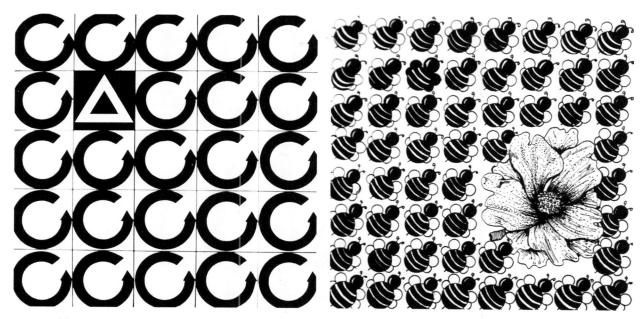

图5.105 特异构成：基本形特异（郭睿作）　　图5.106 特异构成：基本形特异结合大小特异（孙娜作）

（3）色彩特异

在规律性组合中，少部分基本形的色彩表现方式发生特异，称为色彩特异。这里的色彩主要指黑、白、灰（见图5.107）。

（4）方向特异

在规律性组合中，少部分基本形的方向发生转变，称为方向特异（见图5.108）。

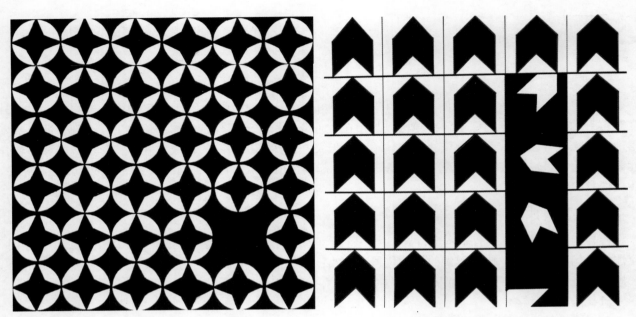

图 5.107　特异构成：色彩特异（邓艳作）　　　　图 5.108　特异构成：方向特异（方旻晔作）

（5）肌理特异

在规律性组合中，少部分基本形发生肌理的突变，称为肌理特异（见图 5.109）。

图 5.109　特异构成：肌理特异（张潇文作）

图 5.110 ～图 5.123 是特异构成作品。

图 5.110 特异构成（苟杰川作）

图 5.111 特异构成（柴艺红作）

图 5.112 特异构成（方鼎作）

图 5.113 特异构成（蒋武俊作）

图 5.114 特异构成（李坤键作）

图 5.115 特异构成（廖磊作）

图 5.116　特异构成（刘琴作）

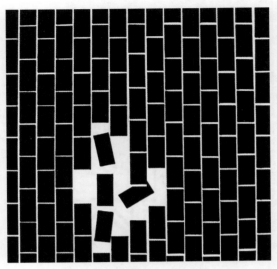

图 5.117　特异构成（牛犇作）

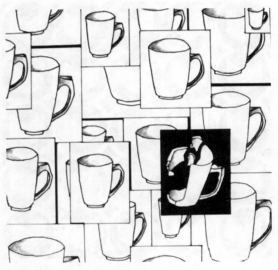

图 5.118　特异构成（牛犇作）

图 5.119　特异构成（苏文吉作）

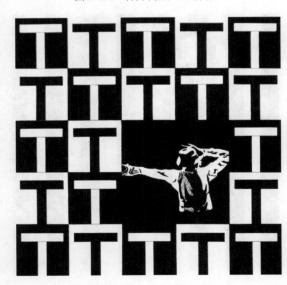

图 5.120　特异构成（高晴岚作）

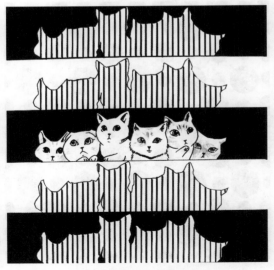

图 5.121　特异构成（蒋武俊作）

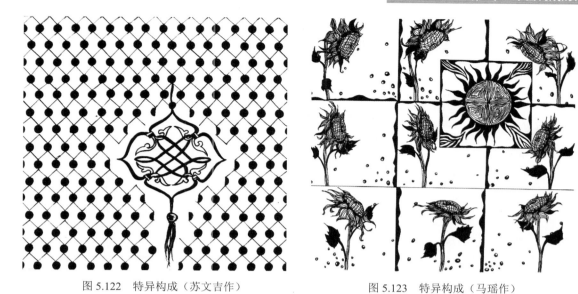

图 5.122　特异构成（苏文吉作）　　　　　图 5.123　特异构成（马瑶作）

5.2.2　密集构成

1．密集构成的概念

　　密集存在于日常生活中的各个方面，丛林、星空、建筑群等都是密集的表现，是常见的状态；国画中"疏能跑马，密不透风"讲的是笔墨的疏密、虚实对比关系。"密"给人具有厚度、窒息的感觉，"疏"给人轻松和自由的感觉，只有"疏"或只有"密"，都会显得单调，只有两种关系互动才能产生和谐的氛围。因此，密集需有稀疏的元素与之抗衡才能形成，它是对比的一种特殊情况。与之前所讲的构成形式相比，密集构成比较自由，它是由一定数量的基本形组合成多与少、疏与密、实与虚的对比关系。

2．密集构成的方式

　　密集构成没有明确的骨骼，它通过强烈的聚散关系形成视觉牵引力。根据排列方式的差异，密集构成可分为向点密集、向线密集、向形密集和自由密集 4 种表现方式。在进行密集构成时需注意：为了达到比较明显的聚散效果，基本形的数量不宜过少；面积小一些的基本形，能更好地形成疏密对比；基本形以简洁为主，过于复杂的形象不能很好地突出密集构成的特点；在组织构成元素时，应先合理调整基本形的大小、方向，注意排列的张力和动势，否则易造成画面涣散。

　　（1）向点密集

　　向点密集是指基本形向概念性的点集中或扩散，越接近点的位置基本形越密集，甚至重叠，越远离点的位置基本形越稀疏。

　　（2）向线密集

　　向线密集是指基本形向概念性的线集中或扩散，越接近线越密集，越远离线越稀疏。

　　（3）向形密集

　　向形密集是指基本形向某个具体的形象密集，根据形象轮廓、结构、色彩等特点进行疏密表达。同样地，越接近形的位置越密集，越远离形的位置越稀疏，由此形成强化形象的效果。

　　（4）自由密集

　　自由密集是指基本形不受任何约束，自由分布于画面。通过调整基本形的动势、流向、节奏感、韵律感，形成疏朗有致、大开大合、气韵生动的画面。

　　图 5.124～图 5.135 是密集构成作品。

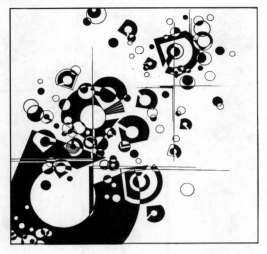

图 5.124　密集构成（张潇文作）

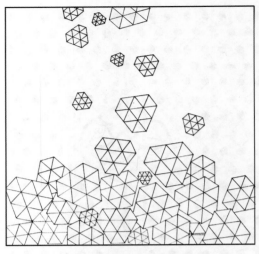

图 5.125　密集构成（赵静作）

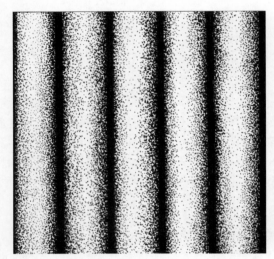

图 5.126　密集构成（谢冰倩作）

图 5.127　密集构成（刘苏瑶作）

图 5.128　密集构成（谢冰倩作）

图 5.129　密集构成（韩俊男作）

图 5.130　密集构成（吴海波作）

图 5.131　密集构成（李坤键作）

图 5.132　密集构成（黄柳作）

图 5.133　密集构成（谭欣作）

图 5.134　密集构成（刘琴作）

图 5.135　密集构成（李若言作）

5.2.3 对比构成

1. 对比构成的概念

对立与统一始终是矛盾且并存的，世间万物都存在对比，例如动静、高低、胖瘦、明暗、雅俗、黑白、曲直。对比是形象与形象、形象各部分之间的对比性的反映。

因此，对比构成属于自由构成形式，没有固定的骨骼限定，是由性质相反的两个视觉元素并置在同一个画面中，突出双方的矛盾性，强化形象。在对比构成中，两个元素的特点在反衬作用下凸显于观者面前，且双方之间呈现相互依存的关系。虽然在其他的构成形式中也存在对比，但对比构成主体感明显，更强调对综合因素的掌控（见图5.136～图5.137）。

图 5.136　对比构成（关晓茗作）　　　　　　　图 5.137　对比构成（尹高颖作）

2. 对比构成的方式

对比构成的表现方式较为丰富，可根据设计意图主观调整。例如，可以使矛盾双方并列于画面空间中，互相依托、互利共赢，也可以以"烘托渲染"的方式，用一种元素凸显另一种元素，突出主体特征，强化主次关系等。在具体应用中，以形状、位置、大小、方向、色彩、高低、上下、疏密、长短、方圆、明暗、肌理、内涵等角度为介入点，寻找冲突因素，均能实现对比构成的表现。

图5.138～图5.149是对比构成作品。

图5.138　对比构成（张潇文作）

图5.139　对比构成（雍雯雯作）

图5.140　对比构成（陈雪梅作）

图5.141　对比构成（丁昱匀作）

图5.142　对比构成（李坤键作）

图5.143　对比构成（刘薇作）

图 5.144　对比构成（马瑶作）

图 5.145　对比构成（王媛媛作）

图 5.146　对比构成（靳遥作）

图 5.147　对比构成（邓艳作）

图 5.148　对比构成（方鼎作）

图 5.149　对比构成（郭睿作）

5.2.4 空间构成

1. 空间的概念

空间的概念比较抽象，它是一切视觉艺术的核心问题。人们每天都生活在空间中，并通过眼睛来观察、获取图像信息，以此对客观世界进行判断和认知，这个观察的感知过程包含了大脑对视网膜成像的整合加工，由大脑皮层对视觉神经感知转换为知觉感知，由此获得二维空间和三维空间的图像信息。二维空间即平面空间，只有长和宽两种维度，具有平面延伸和扩张的特点。在平面构成中，任何立体空间的事物都需要通过平面空间来表达。三维空间即立体空间，具有长、宽、高三种维度，是现实空间、客观世界的展现。当然，现在还有多维空间的概念，即在三维的基础上增加了时间、时空、层次等维度，使空间维度的范围更大。现代艺术作品常借助多维度空间概念表达观念，如声光电技术的加入，使得原本静态的艺术品具有了更丰富的感观感受，人与艺术品之间的融合更为紧密。

空间是物质存在的客观形式，任何形象都存在于三维空间中，表现出立体的特征。人们可以利用透视学原理将立体形象表现于二维空间中。在客观的维度上，这个立体形象是平面的，但在视觉上呈现出三维立体的幻象感，这就是空间构成。

2. 平面上形成空间的方法

（1）重叠空间

一个图形重叠在另一个图形上，产生上下重叠或前后重叠的空间。

（2）大小空间

大的图形比小的图形先被视觉接收到，形成近大远小的透视感，形成大小空间。

（3）倾斜空间

图形从不同角度倾斜变化，连续排列，形成倾斜空间。

（4）投影空间

利用投影形成投影空间。

（5）透视空间

依据透视效果塑造出物体的各个面，形成透视空间。

（6）转折空间

多个面的连续转折可以形成转折空间。

（7）疏密空间

密集的形感觉强烈，稀疏的形感觉弱，密集的向前，稀疏的向后，形成疏密空间。

（8）交错空间

形与形相互交叉，因交叉使形的二维性质发生转变构成三维空间，形成交错空间。

（9）肌理空间

在肌理关系中，粗糙的比光滑的向前，形成肌理空间。

（10）色彩空间

在色彩关系中，暖色向前，冷色向后，同时使用冷暖色可以形成色彩空间。

图 5.150 是产生空间的因素，图 5.151～图 5.171 是空间构成作品。

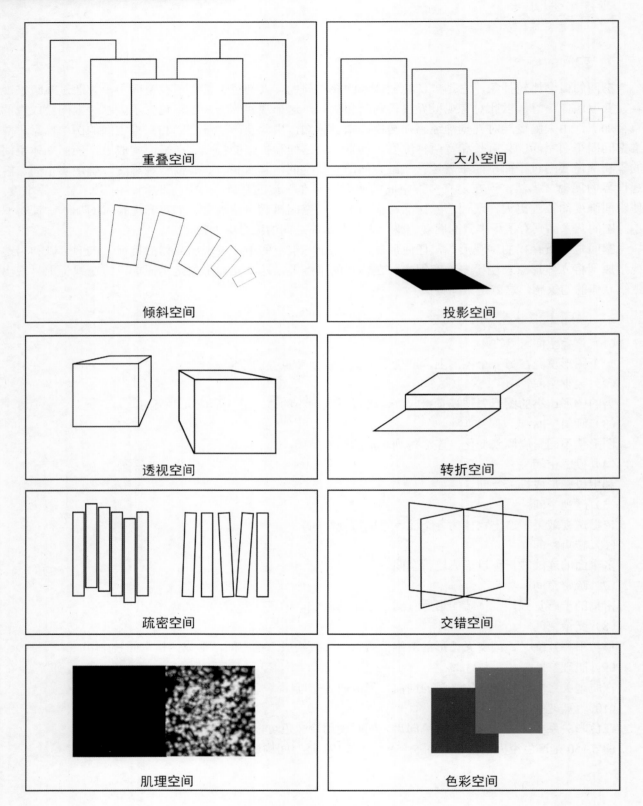

图 5.150　产生空间的因素

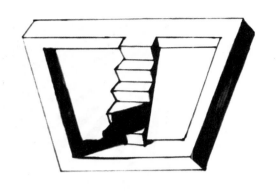

图5.151 空间构成（王轲作）

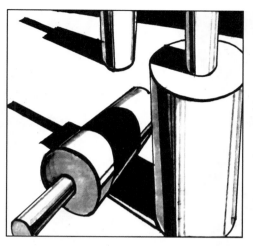

图5.152 空间构成（涂鑫月作）

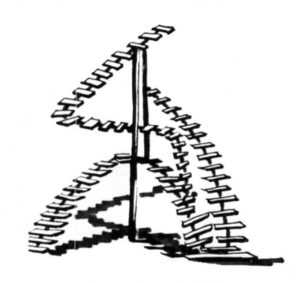

图 5.153 空间构成（韩慧作）

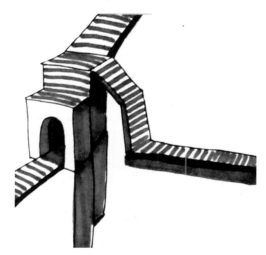

图 5.154 空间构成（韩慧作）

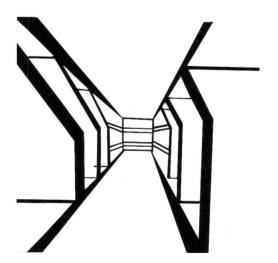

图 5.155 空间构成（何小飞作）

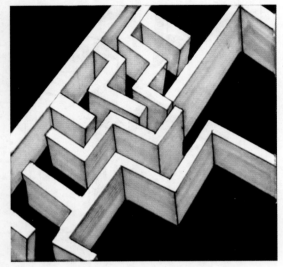

图 5.156　空间构成（李翔作）

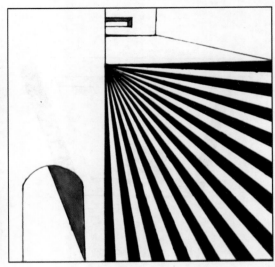

图 5.157　空间构成（李镇伟作）

图 5.158　空间构成（刘薇作）

图 5.159　空间构成（刘薇作）

图 5.160　空间构成（刘薇作）

图 5.161　空间构成（唐嘉泽作）

图 5.162 空间构成（涂鑫月作）

图 5.163 空间构成（涂鑫月作）

图 5.164 空间构成（王丹作）

图 5.165 空间构成（王丹作）

图 5.166 空间构成（王委委作）

图 5.167 空间构成（王委委作）

图 5.168　空间构成（朱晓迪作）

图 5.169　空间构成（一）（秦怡佳作）

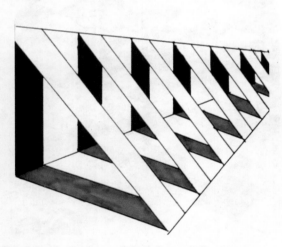

图 5.170　空间构成（冯馨作）

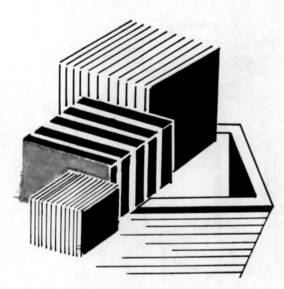

图 5.171　空间构成（二）（秦怡佳作）

3. 矛盾空间

1）矛盾空间的概念

矛盾空间又叫无理图形，是因为空间中存在不合理性，但又不能立即找到矛盾所在，形成违背常理存在的空间形式，实际上是一种错视现象。其本质是在平面空间中利用透视学原理，不断改变视点、灭点，利用视觉局限性及错视原理创造一个不能在真实世界中实现的空间形式。因此，矛盾空间具有多视点的特性。

利用矛盾空间创造的图形，因模拟了空间结构，视觉上产生一种陷入骗局的感觉，能够在图形创意中创造出意想不到的效果，由此引起视觉趣味，进而引发探究，具有较强的感染力。经典的矛盾空间是由瑞典艺术家奥斯卡·罗特斯维尔德设计制作、英国著名数学家和物理学家潘洛斯设计推广的"潘洛斯阶梯"，被称为"最纯粹形式的不可能"（见图5.172），给艺术家的创作带来了丰富的灵感。荷兰艺术大师莫里茨·科耐里斯·埃舍尔利用平面几何和射影几何原理，创作了大量有悖视觉常理的图形结构（见图5.173～图5.176），他将现实与幻境交接，体现了合理表象下的矛盾与荒谬。

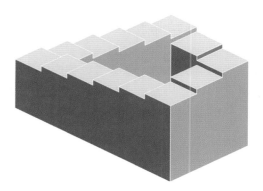

图 5.172 潘洛斯阶梯

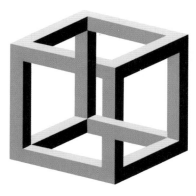

图 5.173 不可能的立方体（埃舍尔）

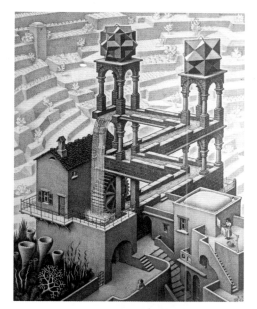

图 5.174 瀑布（埃舍尔）

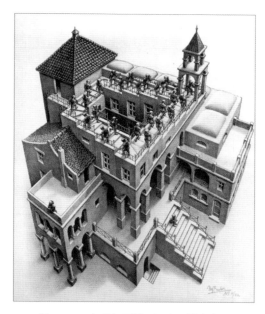

图 5.175 上升与下降（一）（埃舍尔）

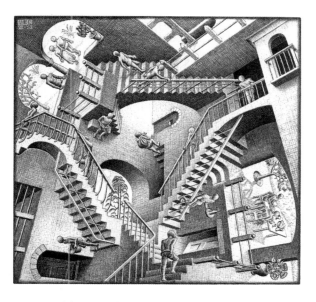

图 5.176 上升与下降（二）（埃舍尔）

2）矛盾空间的构成方式

矛盾空间的构成方式有共用面、矛盾连接、交错连接、潘洛斯三角形等（见图5.177）。其中，共用面和矛盾连接较为常用。

矛盾空间重在空间深度的表达，在设计时需要寻找空间构造的规律，综合考虑构成因素，不可机械地使用单一形式进行图形设计；在设计的过程中，需要考虑形的主从关系，发挥想象力，将自然形态提炼、夸张、简化、分解、重组后，进行主体形象的设计，从属形象应对主体进行补充、衬托，使图形效果丰富而有趣，产生耐人寻味的感觉。

（1）共用面

共用面是指以两个不同视点、不同灭点的立体形象作为基本形，利用可以共用的面联系起来，形成一个完整形象。这种构成形式使形象之间相互转化，产生既有仰视又有俯视的效果，两种效果在统一空间中对立并存，形成灵活变化的透视关系（见图5.177）。

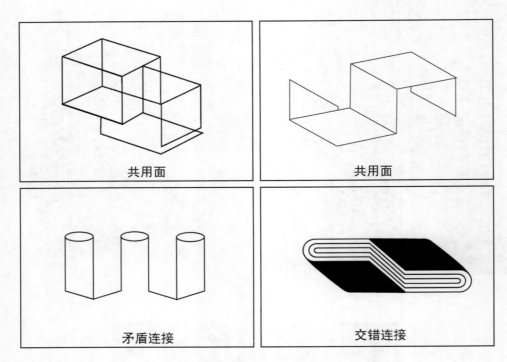

图 5.177　矛盾空间的构成方式

（2）矛盾连接

矛盾连接是指利用直线、曲线、折线等将空间中的矛盾体连接起来，打破原有的透视规律，形成矛盾空间（见图5.177）。

（3）交错连接

交错连接是指将立体形态进行错位处理，利用左右交错或上下交错的方式，打破视觉习惯，明确形象的空间占位，又彼此相互矛盾，形成矛盾空间（见图5.177）。

（4）潘洛斯三角形

潘洛斯三角形是一个不可能正常存在于三维空间的物体，它由三个截面为正方形的长方体组成，三角形的三个夹角似乎都是直角（见图5.178）。这是因为人观察物体是由局部到整体逐步接受的过程，这个过程中视觉在不断发生转移，大脑自动将形体的各个面逐渐转化成逻辑上可以成立的空间形象。埃舍尔的作品《瀑布》就是利用了潘洛斯三角形原理创作的。

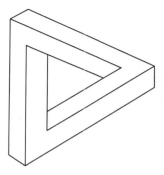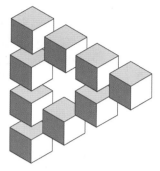

图 5.178 潘洛斯三角形

图 5.179 ～图 5.190 是空间构成作品。

图 5.179 空间构成（曹涵滟作）

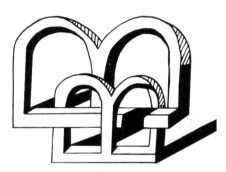

图 5.180 空间构成（曹涵滟作）

图 5.181 空间构成（丁昱匀作）

图 5.182 空间构成（韩慧作）

图 5.183 空间构成（李镇伟作）

图 5.184 空间构成（刘薇作）

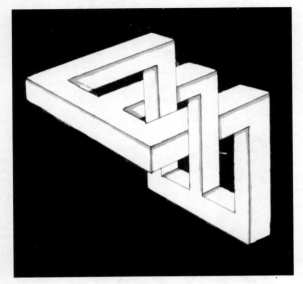

图 5.185　空间构成（丁昱匀作）

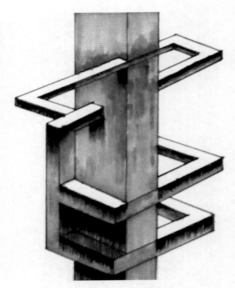

图 5.186　空间构成（王轲作）

图 5.187　空间构成（薛思雨作）

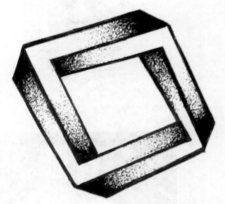

图 5.188　空间构成（尹高颖作）

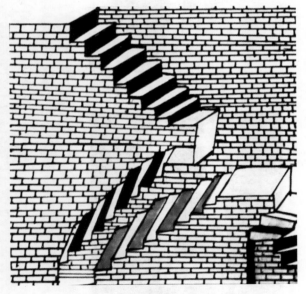

图 5.189　空间构成（彭悦怡作）

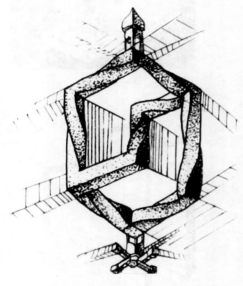

图 5.190　空间构成（王丹作）

5.3 肌理构成

5.3.1 肌理的概念

在前文中我们讲到过肌理，如近似构成中的肌理近似、特异构成中的肌理特异、对比构成中的肌理对比等。那什么是肌理呢？

肌理是形象的表面质地和纹理特征，是物体材质的构造差异，反映客观物质的存在形式。研究肌理的构成方式，对造型设计有着重要意义。

5.3.2 肌理的分类

1. 按感知方式分类

人类自幼儿时期起就通过感观感知客观世界，并形成对物质的认知。按照感知方式的不同，可以将肌理分为触觉肌理和视觉肌理。

（1）触觉肌理

触觉肌理是指通过触摸能够感知到的物质表面特征，如光滑、粗糙、柔软、坚硬等，这是人类感知事物最原始的办法，能够留下强烈的印象。

（2）视觉肌理

视觉肌理通常具有不必触摸，仅通过视觉经验就能分辨出的物质表面质地特征，如石材纹理、布料和纸张质地等。我们最为熟悉的素描表现也是通过铅笔在纸张上反复摩擦产生黑、白、灰关系，表现造型、质感、空间等，好的素描作品能够保留纸张表面的肌理，形成一种极为高级的"灰色"。

2. 按构造方式分类

物质的组成和结构决定了物质的不同特征，按照其构造形式的不同，可以将肌理分为自然肌理和人工肌理。

（1）自然肌理

自然肌理指的是自然界物质呈现的天然纹理。它们是自然美的呈现，反映物质表面状态，如水果的表皮、山石的沟壑、树叶的叶脉、冰花的形态、动物的皮毛等。在应用自然肌理时，需要有目的地分类选择，并对其进行加工，这样才能更好地表达设计目的。

（2）人工肌理

人工肌理是人类对物质进行加工改造，改变原有的结构特征所创造出来的肌理。人工肌理的表现包含两种：一种是目的明确地利用技术手段、使用人工材料和工具创造出来的肌理，属于可控肌理，如编织的毛衣、纺织的布料、墙面的涂料等；另一种虽然也是有目的地创造，但是却能获得意想不到的效果，属于艺术表现手法，如油画的笔触、漆画的材质表现、版画的印刷痕迹、国画的笔墨浸润效果等，这是我们在现阶段学习和研究的重点。

5.3.3 肌理的表现技法

肌理表现重在突破传统束缚，灵活运用各种手法，通过多种手段综合实践，了解材料特性，不断探索、寻找符合审美意趣的表达与形式，传达审美意趣。

（1）笔触

使用各种材质的笔（如油画笔、油画刮刀、狼毫笔、水彩笔等）在不同质地的纸张或布面上，采用刷、擦、堆、涂、染、点等手段，形成粗细不同、虚实相间的笔触痕迹。这种方法是创造视觉形象的重

要手段，不论是采用规律性的笔触还是自由的笔触，都能形成很好的效果，产生审美意趣。

（2）拓印

拓印自古以来就是复制石刻艺术品的重要手段。拓印的方法很多，例如：选用纹理满意、触感明显的物体，将色料涂于物体表面，再印、拓到纸张或布面上，产生拓印肌理；用较薄的纸张覆盖于触感明显的物体表面，用铅笔、彩铅、炭笔等在纸张上反复摩擦，此时物体凹下去的地方在纸张上颜色浅，物体凸起来的地方在纸张上颜色深，会产生浑然天成、虚实相间的自然肌理。

（3）晕染

这是模仿国画用墨的技法，可将色料稀释后，有目的地晕染到纸张上；或是将颜料滴入水中，适当地引导颜料走势使其晕开，此时快速将宣纸放到水面，由于纸张具有吸水性，能快速吸附颜料，形成不可复制的、自然流动的纹理。当然，使用的纸张、色料稀释程度不同，所形成的晕染肌理也各有差异。

（4）喷绘

用喷笔、喷壶等将颜料喷洒于纸面上，形成较均匀、细密的点状肌理；也可用牙刷或笔蘸上颜料撒到纸上。相较之下，后一种方法形成的点大小不一，需主观控制疏密关系。喷绘肌理可以一次成形，也可以层层叠加，以形成较为丰富的视觉层次感。

（5）拼贴

使用纸张、布料、蛋壳、塑料制品等材料替代颜料，将其按一定的目的粘贴于画面中形成肌理，具有很强的装饰感。

（6）刮刻

在纸张表面利用工具进行刮、刻、刺等表现出肌理或图案；或是在纸张表面厚厚涂一层颜料（颜料加入适量蛋黄调制，干燥后易刮刻）后再刮刻，表现图案，具有粗犷的质感。

（7）排水

先用油性材料（如油画棒、蜡烛等）在纸张上绘出所需图案（注意留白），之后再涂上水性颜料，因水油相斥的原理，水性颜料自然而然地保留在空白区域，形成一种粗糙与光滑的对比感。

（8）厚堆

用乳胶、立德粉等调制成厚而干的底料，或直接使用油画底料，可以塑造具有浮雕感的肌理。

图 5.191～图 5.200 是肌理构成作品。

图 5.191　笔触肌理（何苗作）

图 5.192　拓印肌理（谢冰倩作）

图 5.193 晕染肌理（刘苏瑶作）

图 5.194 喷绘肌理（谭欣作）

图 5.195 拼贴肌理（蒋武俊作）

图 5.196 刮刻肌理（刘敏作）

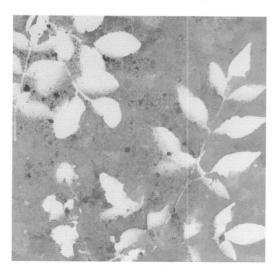

图 5.197 排水肌理（沈威威作）

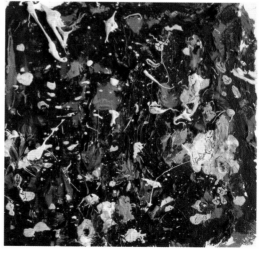

图 5.198 厚堆肌理（魏富山作）

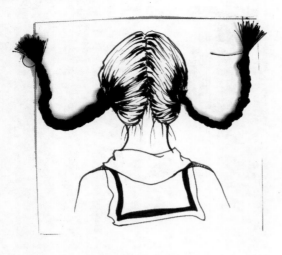

图 5.199　肌理构成（李莹作）

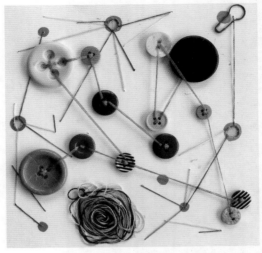

图 5.200　肌理构成（何苗作）

5.3.4　肌理在设计中的应用要点

　　现代设计中，应用材料展示形态、体现功能已经成为设计表现形式的重要手段。科技的发展引导着设计的走向，为设计提供了便捷，展现出了更为多元化的发展特征。人类对美的认识来自对自然形态的感悟，自然界中的生命体呈现的美感一直潜在地影响着人类的审美取舍，人类也从未停止过对自然材质的追求。随着环保意识和自我保护意识的增强，新科技材料能更好地展现材质美、造型美，也能模仿自然材料的特点，逐渐成为自然材料的替代品，同时也为设计活动提供了更多的探索空间和表现空间。此外，现代设计自包豪斯开始就已经将跨界融合作为发展的趋势，例如展示空间已不仅仅是环境设计领域的内容，其中包含的视觉传达设计也是展示空间的一个重要部分。因此，在突破设计"界限"的大环境下，我们应当随时保持对新材料的敏感度，借鉴其他的艺术形式，根据设计目的和设计需求，不断发掘，在融合和碰撞中激发灵感，随时保持设计的新颖状态。

思考与练习

　　1. 做重复构成练习。（要求：把握骨骼与基本形之间的关系，灵活运用作用性骨骼或非作用性骨骼，注意正负空间的变化。）

　　2. 做近似构成练习。（要求：①以重复骨骼进行近似构成；②以近似骨骼进行近似构成。基本形力求概括明了，注意正负空间的变化。）

　　3. 做渐变构成练习。（要求：渐变的基本形或骨骼需注意过渡自然，把握连贯性；斟酌骨骼与基本形之间的关系，二者应相辅相成、相互协调，以形成较为理想的渐变图案。）

　　4. 做发射构成练习。（要求：注意基本形的设计与发射点的位置。）

　　5. 做特异构成练习。（要求：注意特异的位置、大小、形象与整体视觉效果的关系。）

　　6. 做密集构成练习。（要求：注意密集的主从虚实关系，以求达到最理想的密集效果。）

　　7. 做对比构成练习。（要求：注意构成中的疏密、主从、层次关系，对比的强度要适当，考虑整体与局部的关系。）

　　8. 做空间构成练习。（要求：考虑空间中的透视变化规律，注意空间结构的逻辑性。）

　　9. 做肌理构成练习。（要求：注意对肌理的纹理、质地的选择，应用时应强调主次关系，避免堆砌。）

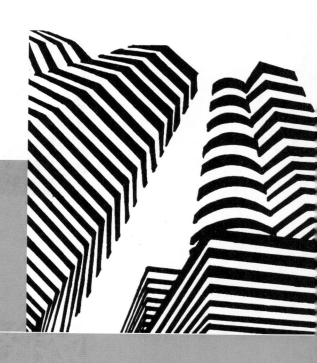

第6章

习作赏析

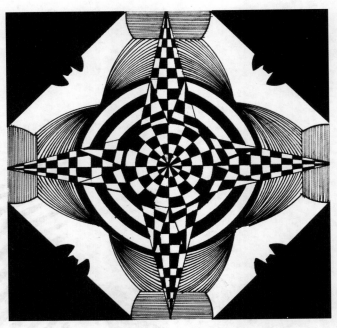

图6.1　点线面综合构成（方鼎作）

点评：该作业以发射骨骼为基础，以点、线、面为造型元素进行画面构成，大面积的黑色块面与中心区域形成强烈的黑、白、灰对比，具有一定的视觉张力，绘制工艺精细，不失为一幅较好的平面构成作业。

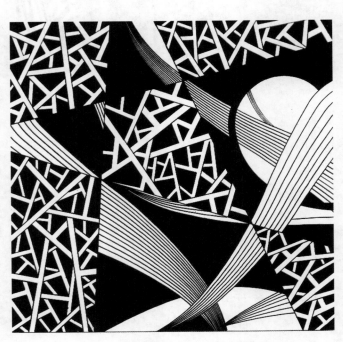

图6.2　点线面综合构成（高晴岚作）

点评：该作业很好地运用了形式美法则，线的排列中强调了曲直对比、疏密对比，并以少量的面元素统筹、隔离其他线性元素，强调了装饰感，但右侧留白因缺乏呼应而略显突兀。

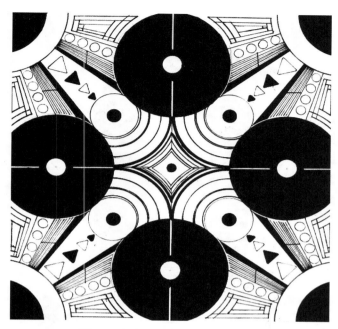

图6.3　点线面综合构成（韩俊男作）

点评：该作业以线、面为主要构成元素，少量的点元素作点缀，画面主要强调对称关系，点、线相互交叉，打破了对称带来的呆板感。如能将线元素的单纯性、分割感再做考虑，画面效果将会更好。

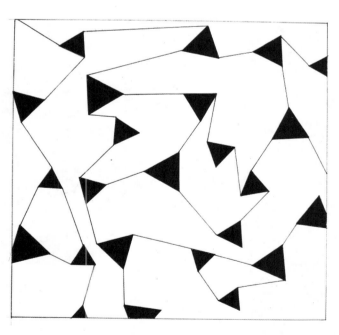

图6.4　点线面综合构成（王帅作）

点评：该作业以点、线结合的方式进行表现，简约单纯。如能在画面的疏密节奏上多做考虑，画面效果会更好。

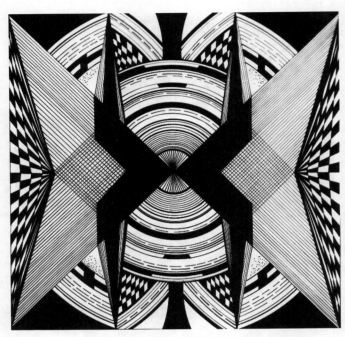

图 6.5　点线面综合构成（靳遥作）

点评：该作业以发射骨骼为基础，强调画面的对称性，黑、白、灰色彩的节奏关系组织较好，画面理性而有秩序，绘制精细，是一幅很好的平面构成作业。

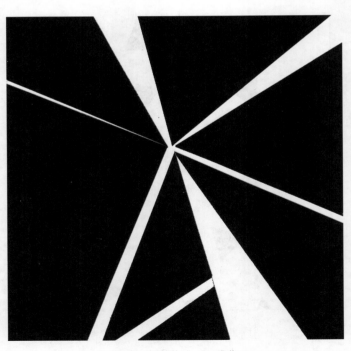

图 6.6　面的构成（严盛作）

点评：该作业以发射关系为基础进行面的分割，具有一定的张力，下方中间的斜线打破了分割的整体规律，却未能对创意做出有效表达，略显遗憾。

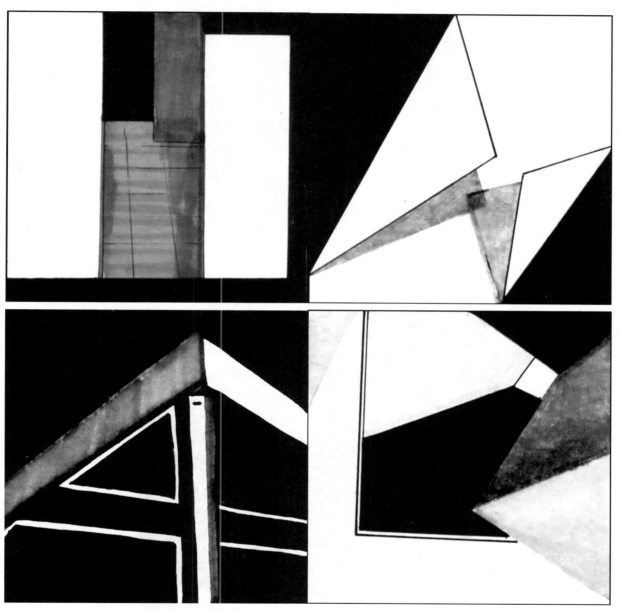

图6.7　面的构成（唐嘉泽、涂鑫月作）

点评： 该作业以面的分割产生形，并以此塑造空间，是很好的表现手法。

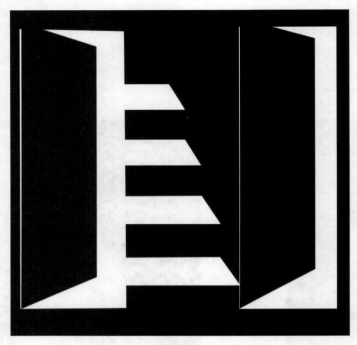

图6.8　面的构成（唐嘉泽作）

点评：该作业利用面的分割进行了建筑空间的塑造，并强化了形的正负关系及面积对比，因为分割时均采用了直线，从而使画面简练而理性。

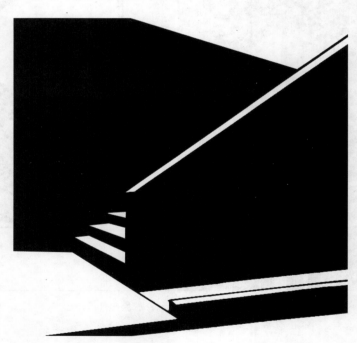

图6.9　面的构成（冯馨作）

点评：该作业与图6.8的创作方式相似，同样采用面的分割进行形态塑造，特别是在大面积黑色区域中用极少量白色块面进行分隔，既能形成强对比关系，又能较好地塑造形象。

图6.10 线的构成（关晓茗作）

点评：该作业主要以曲线进行画面构成，一方面强调线的穿插关系，另一方面在均匀细线的表现中强化轮廓线，以此实现形象的表达和空间的塑造；同时，在构图中还考虑了视觉流程，强调了画面焦点和聚散关系。

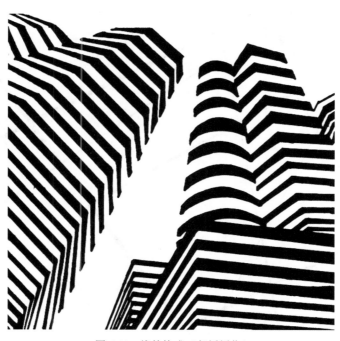

图6.11 线的构成（郝媛媛作）

点评：该作业以城市建筑为题材，根据建筑的几何特征，主要采用粗细不同的折线进行形象塑造，有很好的装饰感，但画面精细度上还有一定的提升空间。

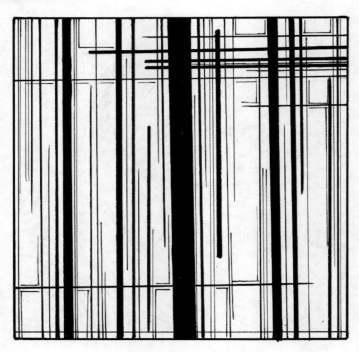

图 6.12　线的构成（谢冰倩作）

　　点评：该作业主要采用粗细不同的垂直线和平行线直线进行穿插组合，具有很好的单纯性和装饰感。稍有缺憾的地方在于：画面正中的黑色粗线若能稍做偏离，画面的均衡关系就能够更好。

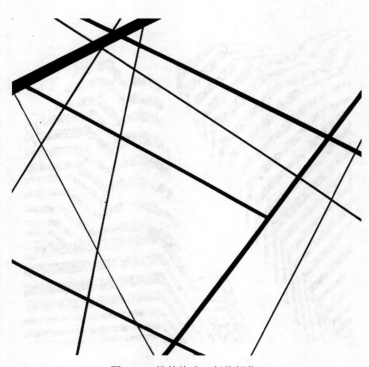

图 6.13　线的构成（彭俊辉作）

　　点评：该作业的创意方式与图 6.12 有相似之处，但该作业主要强调倾斜线的运用，虽然线条不多，但考虑了画面的节奏关系，形成了较好的动态感。

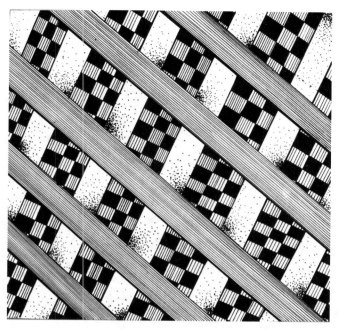

图 6.14　重复构成（马瑶作）

点评：该作业以点、线为基本造型元素，并作等点构成和等线构成，再将二者倾斜交叉形成重复构成，特别是两种点元素的运用，很好地弱化了规律排列的线带来的刻板感受，为画面带来了活泼轻松感。

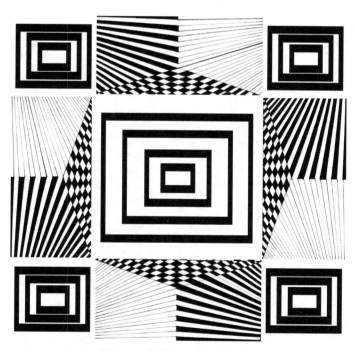

图 6.15　发射构成（张舒琦作）

点评：该作业采用多心发射构成进行表现，其骨骼为中心发射骨骼及向心发射骨骼的组合，骨骼空间内填色后，主次分明，突出了直线的对称、理性之美，但却稍显呆板。

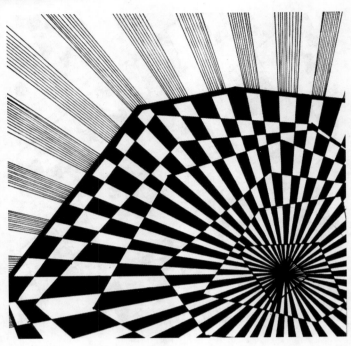

图 6.16　发射构成（李若言作）

　　点评：该作业以中心发射构成进行表现，以点、线为基本造型元素，点元素通过骨骼大小的变化形成向心螺旋运动轨迹，较图 6.15 生动松弛。

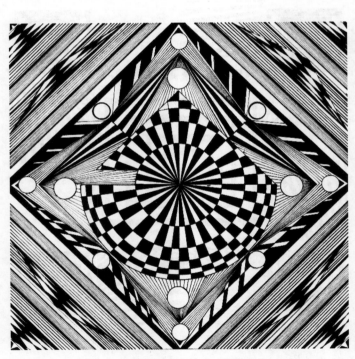

图 6.17　点线面综合构成（张潇文作）

　　点评：该作业主要以点、线为主，辅以少量的面，在元素运用中强调了主次关系，且充分考虑了节奏和变化，避免了对称图形的呆板感，也形成了较好的装饰感。

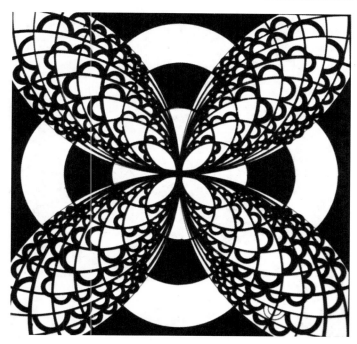

图 6.18 渐变构成（冯传森作）

点评： 作为渐变构成，该作业的基本概念还算清晰，但骨骼的设计与发射构成有一定相似性，较易造成误解，因此一定程度上影响了渐变的充分表达。

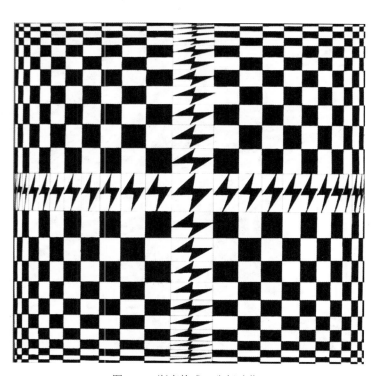

图 6.19 渐变构成（张舒琦作）

点评： 该作业是典型的双元渐变，骨骼规范，渐变节奏合理，形成了较好的空间感，较为遗憾的是中间的基本型绘制稍显粗糙。

图 6.20　近似构成（冯传森作）

点评： 该作业主要采用近似骨骼和近似的涂鸦形象进行构成表现，有较好的趣味性，若能强化骨骼的大小、主次关系，适当调整近似形象的位置、节奏关系，近似构成效果将更为凸显。

图 6.21　近似构成（冯传森作）

点评： 该作业以汽车为元素进行近似构成表现，选取的主题较好，从画面上来看，对近似构成的理论也理解得较为清晰，但若能对部分骨骼空间做留白处理，画面的主次关系将更为清晰。

图 6.22　近似构成（李莹作）

　　点评：该作业是近似构成中的基本形近似，在统一的造型中，改变其中的装饰性元素，以此形成近似图形，也是一种近似构成的有效表达。

参 考 文 献

[1] 李国忠.现代设计.武汉：中国地质大学出版社，2006.

[2] 王受之.世界现代设计史.北京：中国青年出版社，2015.

[3] 朝仓直巳.艺术·设计的平面构成.吕清夫，译.南京：江苏科学技术出版社，2018.

[4] 曹大勇，赵敏，杨友妮.现代构成.长沙：中南大学出版社，2007.

[5] 尹波，王海生.平面构成.哈尔滨：黑龙江美术出版社，2012.

[6] 王翠林.平面构成：分析与创意.济南：山东美术出版社，2004.

[7] 刘春明.平面构成.成都：四川美术出版社，2005.

[8] 鲍小龙，刘月蕊.创意平面构成.上海：东华大学出版社，2015.

[9] 夏镜湖.平面构成教程.重庆：西南大学出版社，2006.